風景油畫

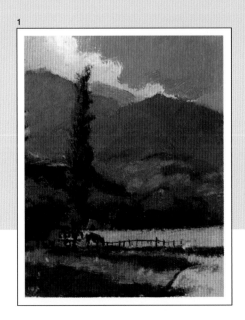

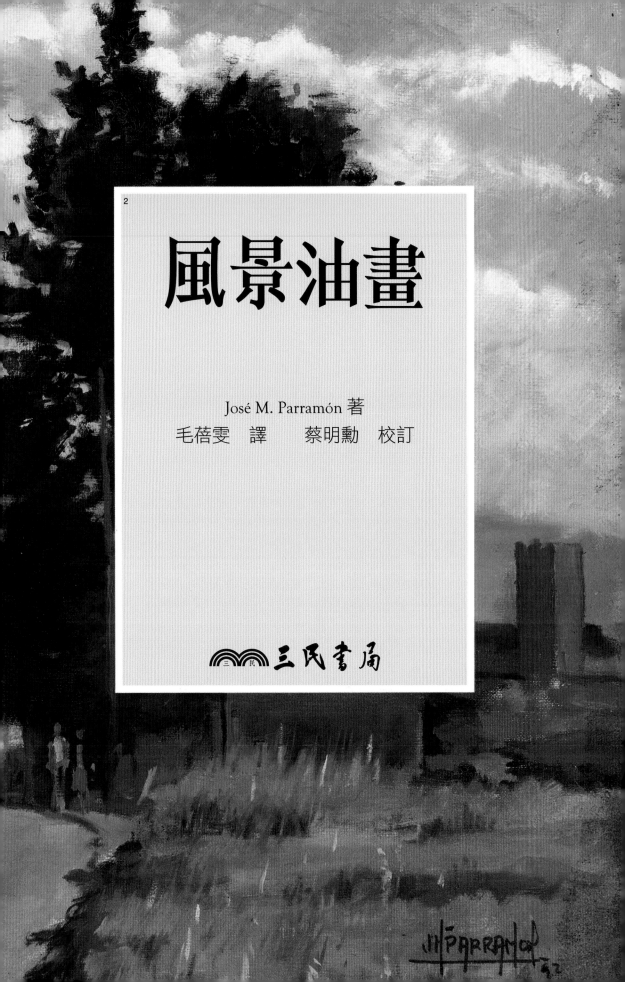

風景油畫

José M. Parramón 著

毛蓓雯　譯　　蔡明勳　校訂

三民書局

Cómo pintar Paisajes al Óleo by

José M. Parramón

©PARRAMÓN EDICIONES, S.A. Barcelona, España

World rights reserved

©SAN MIN BOOK CO., LTD. Taipei, Taiwan

目錄

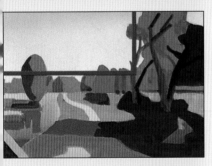

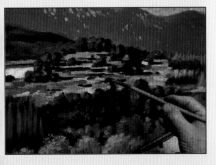

3

圖1和2. （在第1、2、3頁）荷西‧帕拉蒙,《庇里牛斯山風光》(*Landscape of the Pyrenees*)（局部）, 私人收藏；及《布雷達的入口》(*The Entrance of Breda*), 私人收藏。

圖3. 荷西‧帕拉蒙,《魯比的景色》(*Landscape of Rupit*), 巴塞隆納, 私人收藏。這幅是以濁色系畫的風景畫, 本書中以數頁的篇幅為你介紹這個色系。

前言

在目前這個時代，大家所畫的、所崇拜的，是非形式主義、概念藝術或新表現主義，因此我常自問，印象派的畫法是否已經過時了呢？此外我也自問，在這個時代，以印象派畫法做為風景畫的入門教材是否正確？

或許在目前寫實藝術與前衛藝術的論戰中，可以找到最有力的肯定答案。此外，從全世界大部分的藝術家和藝術愛好者身上亦可得到證明，他們仍繼續以印象派技法作畫，只是有時一成不變，有時則有些微變化，這或許是因為他們沒有找到另一種表現風景的更好方式，也可能是因為這畢竟是一般大眾所接受且讚賞的一種風格吧！

因此，答案是肯定的。這本書將帶領大家去欣賞諸如莫內 (Monet)、塞尚 (Cézanne)、畢沙羅 (Pissarro)、希斯里 (Sisley)、梵谷 (van Gogh) 等畫壇巨匠的風景油畫，他們都是率先將畫架帶到戶外的大師，我們除了將他們的理論應用到現代繪畫之外，也加入了自他們以來陸續出現的各種油畫常識、技法、準則，以及經驗。

就這樣，你一打開本書，就會看到一系列著名的風景畫。然後以數幅印象派名畫為例，開始研究主題的選擇、構圖、主題的表現法；接著介紹顏色，並且具體的學習天空、土地、陰影、海洋、人物的畫法；最後則是一些示範，按部就班地示範風景畫的畫法，那是我自己特別為本書所畫的。

但願此書對你有所助益，更希望你能畫出許多風景畫來。

荷西·帕拉蒙

José M. Parramón

4

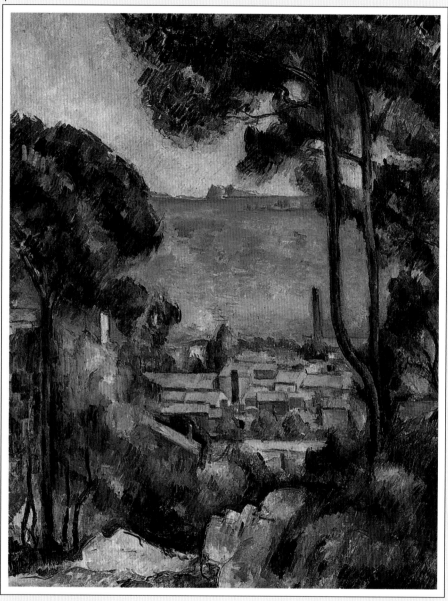

圖4. 塞尚,《從樹間
看到的埃斯塔克》
(*Sight of l'Estaque
through the Trees*),私
人收藏。

風景油畫的歷史
與名畫欣賞

別擔心，這兒所談的歷史不會只是一連串的人名、日期和資料而已。當然免不了要介紹一些畫家，例如那些荷蘭畫家，他們為了國家獨立而奮鬥，支持喀爾文 (Calvin) 以對抗菲力普二世 (Phillip II)，而風景油畫正是產生於這次戰役之中；此外還介紹了一些義大利、英國、法國等國家的畫家。但這絕非艱澀難懂的歷史，而是引人入勝的名畫欣賞，也是風景油畫發展歷程的介紹，還有對顏色、構圖、表現法等方面的簡介及評論⋯⋯因此，就從下一頁開始，盡情的欣賞、學習吧！

菲力普二世、喀爾文與風景畫

西班牙國王菲力普二世錯了。當時低地國北方發生叛變，造反者是尋求獨立的喀爾文支持者，於是菲力普二世便派遣阿爾巴 (Alba) 公爵去勸降。但他錯了，因為公爵企圖以增稅及武力鎮壓方式壓制反對者的宗教及政治思想，結果卻迫使他們繼續抗爭，並於 1581 年宣告獨立，建立了荷蘭共和國。

從此低地國一分為二：北方為新教的荷蘭，南方則是天主教的法蘭德斯 (Flanders)。這個事件造成了一個重大的變革：在法蘭德斯，繪畫的主題仍以宗教、神蹟為主；但在荷蘭，這些主題完

5

全消失，取而代之的是一般的世俗題材，如人物群像、靜物畫、家居景象、風景等。

提到風景畫——因為以往的風景僅僅只是背景而已，這時出現的才是真正的風景畫，**真正為呈現自然景觀而構思、畫出的風景**，這是藝術史上首度出現真正的風景油畫，從此以後，風景才真正成為繪畫的主題。

事實上，遠在西元前 400 年，希臘人就開始畫風景，而羅馬人在西元一世紀時也有類似的作品出現，只不過這些風景都只是神蹟畫的背景而已。從龐貝 (Pompeii) 遺跡中發現了一些以風景為裝飾的畫作（圖 5）。在哥德和文藝復興時期，風景一直都位於次主題的地位，因而也產生了一些專家，據說有位貝魯吉亞（Perugia，在義大利）畫家曾簽下一份合同，上面載明「必須在人物背後的空白處畫上風景及雲霞」。這時期有個例外，是德國畫家杜勒 (Dürer)（圖 6），他畫了一些相當傑出的風景水彩畫，這些畫被視為歐洲風景畫的先驅，但他自

6

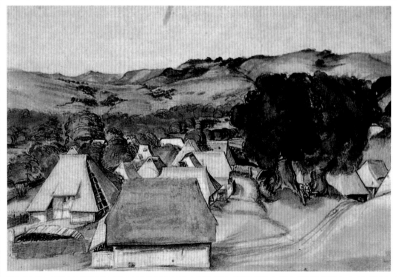

圖 5. 無名氏，《聖景》(Holy Landscape)，國立博物館，那不勒斯 (Naples)。畫中為羅馬景色，或許是從古希臘的畫中得到的靈感，約畫於西元 10 年，奧古斯都大帝時期，地點是靠近龐貝城的玻斯克得卡 (Boscotrecase) 鎮，位在貝蘇比歐 (Vesubio) 山腳下。

圖 6. 杜勒，《卡魯全景》(Scene of Kalchreut)，水彩。不萊梅 (Bremen) 之前就是卡魯。杜勒一生共畫了一八八幅畫，其中八十六幅是水彩畫，而當中的二十幅都是類似此圖的風景畫，且都頗具水準；但杜勒自己則認為他的水彩畫僅僅只是習作而已。

己卻說這些水彩畫「老實說只是一些不能賣錢的習作而已。」

當然風景畫的先驅不只一位，另一位頗負盛名的是威尼斯畫家吉奧喬尼 (Giorgione, 1476–1510)，他所畫的《暴風雨》(The Storm)（圖7）開創了所謂的**環境風景畫** (landscape of environment)。那是一幅蛋彩畫，內容令人費解，畫中出現一名手執長矛的士兵和一位正在哺乳的半裸女人，沒人能解釋這兩個人物究竟在做什麼或代表什麼。

在吉奧喬尼的帶頭示範下，風景的重要性與日俱增，有些知名的藝術家，如德國的阿爾特多弗 (Alebrecht Altdorfer, 1480–1538) 及法蘭德斯的巴特尼葉爾 (Joachim Patenier, 1480–1524) 和彼得一世‧布勒哲爾 (Pieter I Bruegel, 1525/30–1569)，他們甚至將人物列為次主題，反而以風景做為主題了。

在下頁中，我將配合這些畫家的作品詳加說明。

7

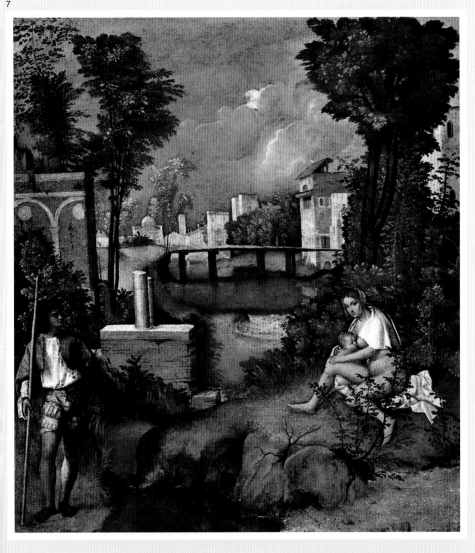

圖7. 吉奧喬尼，《暴風雨》(The Storm)，學院畫廊，威尼斯。吉奧喬尼是十六世紀威尼斯畫派的先驅，他一生只畫了三十幅左右的畫，三十三歲時就因瘟疫死於威尼斯，李道非 (Ridolfi) 說他：「一生熱愛生活、美女和音樂。」

風景油畫的先驅

達文西 (Leonardo da Vinci) 名著《繪畫專論》(*A Treatise on Painting*) 一書的最後一章專談風景畫，在這裡我摘錄了書中一段理論：

> 在畫田野上各種綠色的景物時，植物、樹木的綠永遠要比草地的綠顏色深些。

然而達文西自己卻不曾以風景為主題作畫，反倒是他的肖像畫中有時會以風景為背景，例如圖 8 是《麗妲》(*Leda*)（圖9）的局部圖，一般都認為這幅也是達文西的作品，畫中充分表現他傑出的繪畫能力，包括形態、色彩，特別是**瀰漫於風景中的氣氛** (atmosphere，亦稱達文西的薄霧)，正是他所獨創的技法，他在《繪畫專論》中對此也著墨甚多。因此，將達文西列為風景油畫的先驅，一點也不為過。

另一方面，若說阿爾特多弗對另一位先驅杜勒的水彩畫有所耳聞，甚至欣賞過，也應該是個合理的推測。事實上，阿爾特多弗是因為有一天決定參加多瑙河的旅遊寫生，行經奧地利境內的阿爾卑斯山區時，突然感受到對於大自然的熱愛，因而成為一位風景畫家（圖10）。阿爾特多弗也正是多瑙河畫派最具代表性的藝術家，而這個畫派的名稱也正反映出多瑙河與風景畫家養成之間的關係。

杜勒同時也是巴特尼葉爾的好友，後者於 1515 年間是安培 (Amberes) 畫社的成員，是位法蘭德斯畫家。他常以風景畫來表現神蹟，畫中有群山、岩岸、聖人、隱士及農民的小肖像，另一位法蘭德斯畫家馬西斯 (Metsys)（圖11）有時也以這些人物為題作畫。巴特尼葉爾於 1521 年再婚，杜勒還到安培參加他的婚禮，並推崇他這位朋友也是風景畫的先驅之一。

彼得一世·布勒哲爾擅長人物畫，他的諷刺畫在當時亦無人能出其右，但他同時也是法蘭德斯風景畫的先鋒大師之一；他所畫的大多是宗教寓言或聖經故事（圖12）。他一生大部分時間都在安培畫社教畫，曾一度到義大利旅遊，回程時經過阿爾卑斯山。而在這趟義大利的旅程之中，他欣賞到了達文西和吉奧喬尼的作品，亦在阿爾卑斯山做了短暫停留，這是和阿爾特多弗同樣的經驗；以及在安培的長住，這是巴特尼葉爾的故鄉，而布勒哲爾對他的作品也相當熟悉，這三個或許正是促使布勒哲爾專注於風景畫的主要原因吧！

8

9

圖 8 和 9. 達文西，《麗妲》(*Leda*)，波給塞畫廊 (Borghese Gallery)，羅馬。原作早已不知去向，這幅是米蘭學生的複製品。但無論如何，由風景中瀰漫的薄霧及人物的暈塗 (sfumato) 可以判定，這幅畫的技法屬於達文西，不容置疑的是他的畫作。

10

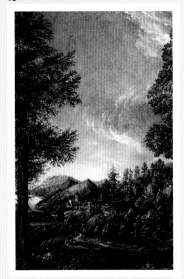

11

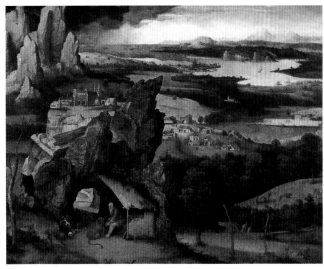

12

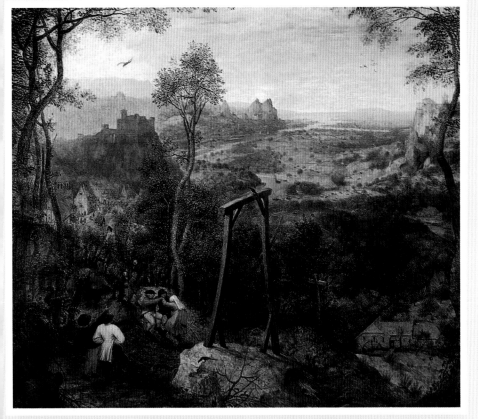

圖 10. 阿爾特多弗，《拉提斯波納附近的景色》 (Landscape Near Ratisbona)，慕尼黑舊畫廊。阿爾特多弗原先只是以風景做為他人物肖像畫的背景，但經過了阿爾卑斯山之旅，他不再對人物感到興趣，「我現在只關心山腳下、湖邊、樹葉的沙沙聲」。

圖 11. 巴特尼葉爾，《風景和聖赫羅尼莫》 (Landscape with San Jerónimo)，普拉多 (Prado) 美術館。早期的風景畫家常是團隊作畫，就像巴特尼葉爾和馬西斯，通常是由巴特尼葉爾先畫風景，再由馬西斯加上人物。普拉多美術館收藏的另一幅名為《聖安東尼的誘惑》 (The Temptation of San Antonio) 的畫也是他們兩人合作的作品。

圖 12. 彼得一世‧布勒哲爾，《絞架下的長矛》(La pica sulla forca)，赫斯卻斯廉茲博物館 (Hessisches Landesmuseum)，達木士塔 (Darmstadt)。布勒哲爾除了擅長人物畫外，他的風景畫也很著名，從這幅畫中，我們知道他的風景畫中不論色彩、對比、氣氛，都能給我們極大的啟發。

荷蘭人創造了風景油畫

但真正以「純風景」做為藝術主題的發源地應該是獨立後以新教立國的荷蘭。藝術家的靈感來自於土地、氣候和宗教，這片一望無際的平原和開闊多雲的天空，正是他們所熱愛的，也是他們以鮮血所光復的土地；而他們的新教也鼓勵他們遠離聖像，投入民間題材的繪畫。對荷蘭畫家而言，之前西班牙和羅馬教會中斷了他們的創作，如今則面對來自於四面八方的需求，從上層社會至中產階級都有；不論是各類風俗畫、靜物畫，尤其是風景畫，全都供不應求，因為大家都希望以他們摯愛的荷蘭風光來裝飾他們的家園。

在這種情況下，致力於風景畫的藝術家為數可觀：布利爾 (Brill)、所羅門·范·羅伊斯達爾 (Salomón van Ruysdael)、果衍 (Goyen)、也沙亞斯·范·德·維爾德 (Esaias van de Velde)、林布蘭 (Rembrandt)、貝甄 (Berchem)、雅各·范·羅伊斯達爾 (Jacob van Ruisdael)、阿色林 (Asselyn)、菲力普·寇令克 (Philips Koninck)、克以普 (Cuyp)、霍伯瑪 (Hobbema)……以及其他許多畫家。在這兒我們要特別介紹其中最著名的四位：所羅門·范·羅伊斯達爾、雅各·范·羅伊斯達爾、林布蘭及霍伯瑪。

雅各·范·羅伊斯達爾 (1628/9–1682) 是荷蘭首屈一指的寫實風景畫家，他出身藝術世家，父親以薩克 (Isack) 是位畫家，他的叔叔所羅門·范·羅伊斯達爾父子（叔侄的姓氏有一字之差，所羅門是 "y"，雅各是 "i"）都是風景畫家，但無疑地，雅各是家族中最優秀的一位，他的畫作對於十九世紀歐洲風景畫的發展具有顯著的影響。

他倡導寫實風景畫，而他所畫的風景和大部分的荷蘭畫家一樣，畫中的地平線

圖 13 和 14. 雅各·范·羅伊斯達爾，《陽光》(Sunrays)，巴黎羅浮宮；下頁，《鄰近威克的風車》(The Mill of Wijk)，國立美術館，阿姆斯特丹。雅各的畫中充分呈現荷蘭大平原的抒情氣息，在圖 14（下頁）中表現出暴風雨來臨前天空呈現的戲劇張力，圖 13 則是晴天的靄靄雲海。

13

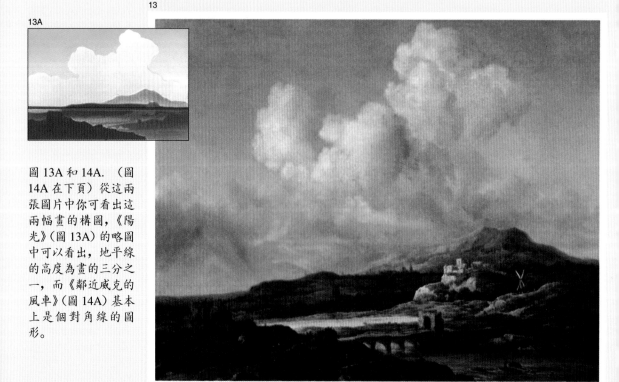

圖 13A 和 14A. （圖 14A 在下頁）從這兩張圖片中你可看出這兩幅畫的構圖，《陽光》（圖 13A）的略圖中可以看出，地平線的高度為畫的三分之一，而《鄰近威克的風車》（圖 14A）基本上是個對角線的圖形。

都較低，同時廣闊的天空也都佈滿雲彩（圖 13, 13A, 14 及 14A）。

他的叔叔所羅門・范・羅伊斯達爾同樣以寫實風景畫著稱，在他繪畫生涯初期，作品明顯受到果衍單色畫的影響，一直到成熟期才從這種技法中解放出來，這或許是因為多次和他的侄子雅各合作，因而受其影響吧！圖 15（下方）的《河上風光》(*View of the River*) 繪於 1649 年，正是他轉變成多色畫法的明證。

14

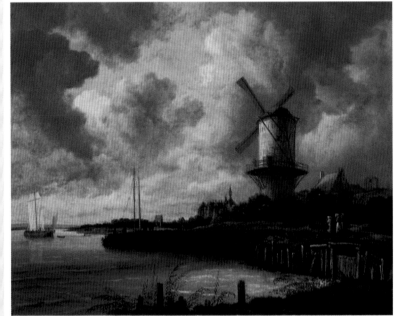

14A

15

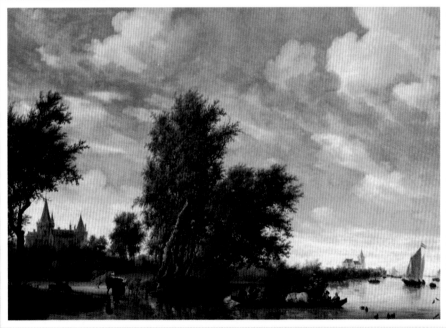

圖 15. 所羅門・范・羅伊斯達爾，《河上風光》(*View of the River*)，國立美術館，阿姆斯特丹。這幅畫中鮮明的色彩與形態印證了歷史學家弗瑞雷得 (Friedlander) 的評語，他說：「羅伊斯達爾的風景畫讓人覺得天空剛剛放晴，一陣清新的微風吹走了小雨。」

林布蘭，風景畫家
霍伯瑪，羅伊斯達爾門生

在債權人的催討下，林布蘭 (1606–1669) 完全破產了，1656 年 7 月 20 日，阿姆斯特丹最高法院宣判，拍賣他所有財產，拍賣清單中包括房子、家具及許多畫作收藏(包括 70 件林布蘭自己的作品)，其中有好幾幅荷蘭畫家的風景畫，尤其是風景畫家謝哲斯 (Seghers) 的作品，另外還有兩本畫冊，《林布蘭的自然風景畫》(*Landscape of Nature Drawn by Rembrandt*) 及林布蘭九幅《一樣的自然風景》(*The Same Landscape of Nature*)。根據雷佐利 (Rizzoli) 的作品目錄，林布蘭的作品多達六百五十八幅，其中有十七幅風景畫，這幅《石橋》(*Stone Bridge*)（圖 16）即為其中之一。在這幅畫中，林布蘭仍然採用其人物畫的構圖，但將光線集中於中間的樹木及橋的側影上，其他景物則置於明暗交接處；另外，您也可以發現，林布蘭的構圖和其他荷蘭畫家無異：地平線低、天空多雲；這幅畫中呈現的則是暴風雨前的烏雲密佈。

霍伯瑪 (1638–1709) 則是另一位荷蘭數一數二的風景畫家，他是雅各·范·羅伊斯達爾的朋友，也是他的學生，由於兩人常以同一景色為主題，因此兩人的作品常受到混淆，例如圖 17 那幅畫，羅伊斯達爾也有一幅類似的作品。霍伯瑪的作品在十八、十九世紀英國收藏家之間的行情頗高，但就像其他荷蘭風景畫家一樣，霍伯瑪在世時並沒有因畫致富，

反而是一貧如洗，那是因為當時畫作供過於求，市場因過度競爭而衰退不振，受害的則是那些較優秀的畫家，像林布蘭、哈爾斯 (Hals)、維梅爾 (Vermeer)、羅伊斯達爾……，霍伯瑪三十歲結婚，婚後為了家計擔任收稅員，此後封筆長達二十年之久。

圖 16. 林布蘭，《石橋》(*Stone Bridge*)，國立美術館，阿姆斯特丹。雖然林布蘭的畫作主要都是以人物為主題，但是他也畫一些風景畫，只是畫幅較小，以這幅畫為例，它的尺寸只有 30 × 43 公分而已。

16

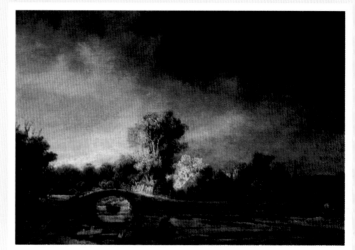

17

圖 17. 霍伯瑪，《樹林風光》(*Un paisaje boscoso*)，國家畫廊，華盛頓。霍伯瑪和雅各·范·羅伊斯達爾常以同一主題作畫，這幅畫正是如此，他的老師羅伊斯達爾也有一幅類似作品。

義大利的風景油畫

洛漢（Claude Lorraine, 1600–1682）是另一位十七世紀重要的風景畫家，他是法國人，十二歲父母雙亡，十三歲被一位親戚帶往羅馬，在那兒他受業於風景畫家阿格斯提諾・太禧 (Agostino Tassi) 門下，開始學畫，約於 1620 年學成，也就在這段期間，他在義大利見識了一些北歐及荷蘭風景畫家的作品：布利爾、葉勒斯海莫 (Elsheimer)、謝哲斯、林布蘭、羅伊斯達爾……不過洛漢的風景畫都是以神話或聖經故事為題材，人物肖像則出現在前景或中景（圖 18）；另一位同樣定居羅馬的法國畫家普桑 (Poussin) 也是使用相同的手法來構圖。洛漢的風景畫都是在畫室內完成的，但都根據他的寫生速寫所畫。他的構圖是固定的：一邊是濃密的樹木，另一邊則是較為稀疏的一叢，中間是一幢建築或一座橋，人物通常放在前景。他的用色則和荷蘭畫家相同，屬於矯飾主義 (Mannerism)：前景用棕色，中景用綠色，遠景則用藍色（請看圖 18A 的略圖）。

喬凡尼・安東尼奧 (Giovanni Antonio Canal)，亦被稱為卡那雷托 (Canaletto)，出生於威尼斯 (1697–1768)，他是義大利偉大的景色畫家，也就是說，他大多是根據他的出生地威尼斯（圖 19）的景色

作畫，先借助暗箱作風景素描，然後回到畫室完成他的想像景色畫 (Veduta)。這種技法原本只是借助儀器（投影儀）來呈現景物——反射在磨砂玻璃上的影像，但卡那雷托加上他準確的素描與透視能力，將這影像轉化成帶有鮮明對比、明亮光線和豐富色彩的畫作。

圖 18A. 從荷蘭出現純風景畫以來，大部分畫家都採三色法：前景用棕色，中景用綠色，遠景用藍色。

18A

18

19

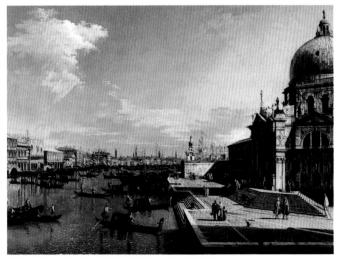

圖 18. 洛漢，《小鎮慶典》(*Feast of the Village*)，巴黎羅浮宮。若用這幅畫和他其他風景畫做個比較，就會發現他畫的樹如出一轍，這是因為他畫樹都使用同一範本。

圖 19. 卡那雷托，《沙路得的聖母》(*Saint Maria of Salute*)，巴黎羅浮宮。卡那雷托借助暗箱描繪景物；但回到畫室後，既無暗箱又無複製圖，只能靠他的偉大繪畫天分畫出如此的傑作。

英國的風景油畫

十八、十九世紀首屈一指的英國風景畫家首推根茲巴羅、康斯塔伯和泰納。根茲巴羅 (Thomas Gainsborough, 1727–1788) 生於索夫克 (Suffolk) 的索德柏立 (Sudbury)，他就在那兒完成了他最初的幾幅風景畫，當時的構圖手法相當類似荷蘭風景畫大師羅伊斯達爾和雷伯瑪，這點從這幅《科拿森林》(*The Forest of Conard*)（圖 20）中可明顯看出，這幅也是其中最優秀的作品之一，作畫時他年僅二十一歲，根茲巴羅在描述這幅畫時曾寫下:「就是這幅畫說服了我父親把我送往倫敦……」終其一生，根茲巴羅都以風景畫為其志業。不過後來除了風景畫外，他也畫人物肖像，通常他以風景為背景，所畫的都是當時的名人貴族。他的人物畫同樣獲得極高的評價，媲美當時另一位肖像畫大師雷諾茲 (Reynolds)，後者雖貴為當時的皇家藝術學院院長，但皇室卻偏愛根茲巴羅來為他們畫像。

康斯塔伯 (John Constable, 1776–1837) 對構圖的高度敏銳度及對明暗法的嫻熟應用，是他穩坐英國首席風景畫家寶座的主因。他熱愛索夫克的鄉村，而那正是根茲巴羅年輕時作畫的地方，康斯塔伯曾說:「就是這兒的風光使我成為畫家的。」1824 年，他將畫作送往巴黎沙龍參展，法國畫家都讚嘆不已，尤其是德拉克洛瓦 (Delacroix) 更是欣賞。後來康斯塔伯和德拉克洛瓦雙雙獲得該次沙龍展的金牌首獎。

圖 20. 根茲巴羅，《科拿森林》(*The Forest of Conard*)，國家畫廊，倫敦。住在倫敦期間，根茲巴羅從事荷蘭風景畫的複製及修復工作，這對他的繪畫風格影響顯著。

圖 21. 康斯塔伯，《河上行舟圖》(*Scene of Sailing on the River*)，泰德畫廊 (Tate Gallery)，倫敦。對康斯塔伯藝術生涯最具啟發的三大因素為洛漢的作品、十七世紀荷蘭風景畫和根茲巴羅的風景畫。

圖 21A. 康斯塔伯的這幅風景畫採用了典型的幾何構圖法。

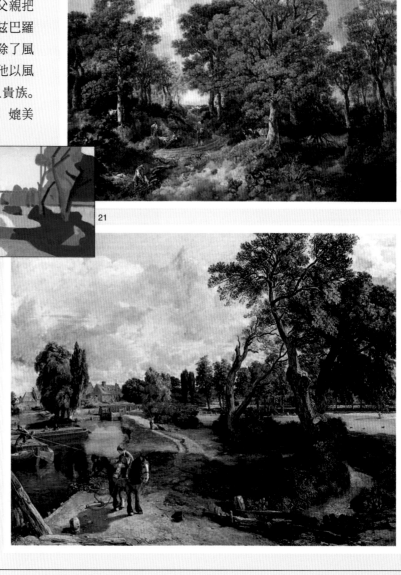

20

21A

21

泰納和柯洛，為印象主義
奏出序曲

泰納 (Turner, 1775–1851) 這位畫壇巨擘是以水彩畫開始他的藝術生涯。直到 1796 年，泰納二十一歲，他開始嘗試油畫，之後便一直交替使用這兩種作畫方式。早期他的油畫主題主要在於以浪漫手法詮釋大自然的力量——如雪崩、火災、暴風雨，但這種詩意的詮釋手法在他的義大利之旅後有了改變，也可以說是更為加強。從義大利天空的色彩與陽光、威尼斯的運河與建築之中，他汲取了無窮的靈感，因而創作了無數佳作(下方，圖 22 及 22A)。早在其他繪畫大師之前，泰納已表現出印象主義的風格了。

柯洛 (Corot, 1796–1875) 可謂印象主義盛行之前的印象派畫家。他出生於巴黎，父親為紡織品商人，一度協助父親的事業。直到年滿二十六歲，終於放棄生意，全心投入繪畫的創作。剛開始他主要畫風景，但也畫些人物肖像。兩年後，1824 年，康斯塔伯和泰納都參加了巴黎沙龍展。柯洛去欣賞了他們的作品，也正是他們所繪的風景畫，加上米謝隆 (Achile Michallón) 和柏汀 (Víctor Bertín) 兩位啟蒙老師的教導，決定了柯洛的繪畫風格，他自己下個結論說：「最重要的是描繪，其次是明暗度，這些是畫面的支撐力量。然後是色彩，最後才是技法。」他曾多次前往義大利旅遊，在羅馬、佛羅倫斯、威尼斯近郊寫生。他的繪畫和創作風格深深影響了巴比松畫派 (Barbizon School)，同時他也是印象派畫家的先驅與捍衛者，而印象派畫家也同樣推崇他為學習的典範。

圖 23A. 在這幅畫中，柯洛利用強調前景中樹幹的手法來創造景深。

圖 23. 柯洛，《芒特橋》(*The Bridge of Mantes*)，巴黎羅浮宮。太多人模仿柯洛的風格了，因此巴黎流傳著一句話：「若有一千幅柯洛的真蹟，那麼在美國至少可以找到一千五百幅。」

23A

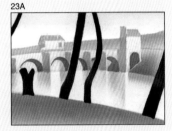

23

22

22A

圖 22. 泰納，《威尼斯海關》(*The Customs, Venice*)，泰德畫廊，倫敦。泰納和委拉斯蓋茲兩人風格互異，但同被尊為印象派的先驅。康斯塔伯曾說：「泰納是用色彩的泡沫作畫。」

圖 22A. 泰納這幅畫的構圖是依據黃金分割，有關這個法則我們會在稍後詳加說明。

印象派畫家

直到十九世紀中葉以前，畫家都是在畫室中完成風景畫的。調色板上盡是暗色調的顏料，主要是赭色和棕色，所畫的均是學院派的工筆畫，且經過再三修飾；畫幅通常很大，且作畫過程緩慢。然而從 1850 年起，作家左拉 (Zola) 口中所謂的這群「革命青年」，卻把自文藝復興流傳至當時的一切公式準則完全推翻，他們毅然走到戶外寫生，將棕色、黑色棄置一旁，改用鮮明色調，筆觸清晰可見，他們將「第一眼」所見的景色入畫，不管細部，只在意捕捉印象，正如莫內所說的：「自由揮灑光線與色彩的效果。」(圖 24 至 27) 這群「革命青年」的成員，原則上是以 1874 年 4 月 14 日的畫展為依據，包括法國畫家馬內 (Manet)、莫內、畢沙羅、雷諾瓦 (Renoir)、竇加 (Degas)、塞尚、布丹 (Boudin)、希斯里、哥洛民 (Guillaumin)、莫利索 (Morisot)、英國畫家惠斯勒 (Whistler)……及其他一些較不知名的畫家。而印象派一詞則源自於莫內一幅名為《印象：日出》(Impression: Dawn) 的畫作（圖 24），這幅畫也正是《錫罐樂》(Le Charivari) 雜誌記者勒魯瓦 (Leroy) 嘲笑的對象。

24

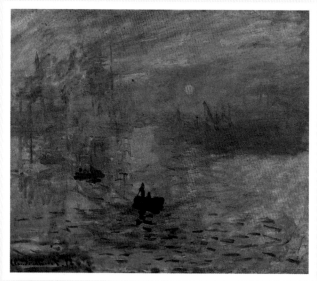

圖24. 莫內，《印象：日出》(Impression: Dawn)，馬摩坦博物館，巴黎。《錫罐樂》雜誌派了評論家勒魯瓦採訪畫展，他杜撰了一則評論，寫著：「印象，喔！當然，既然也讓我印象深刻，那麼畫中必然會有些所謂的印象囉！」印象派的名稱就因這個揶揄的評論而產生了。

25

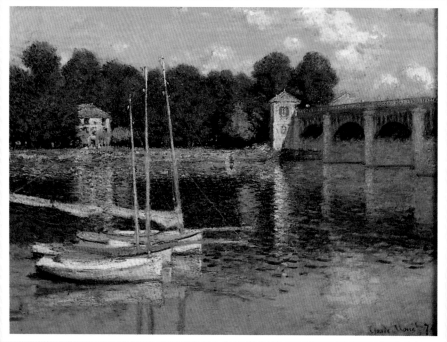

圖25. 莫內，《阿戎堆橋》(The Bridge of Argenteuil)，巴黎奧塞美術館。主題、構圖——取景——及色彩將塞納河上的倒影表現得淋漓盡致，前景的船隻更突顯了景深……這幅莫內的畫將一切表現得真是盡善盡美啊！

26

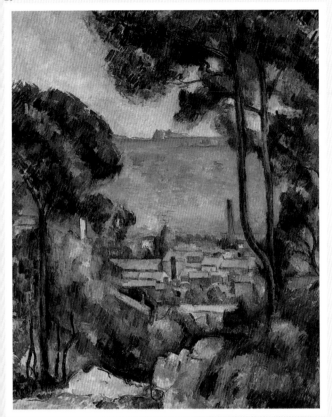

圖26. 塞尚,《從樹間看到的埃斯塔克》,私人收藏。注意這幅畫的前景,他利用模糊不清、不明確的物體形狀,創造了第三度空間的效果,這技法我們稍後再加以介紹。

圖26A. 橢圓形構圖:在這幅畫中塞尚將這個基本圖形表現得相當具體。

26A

27

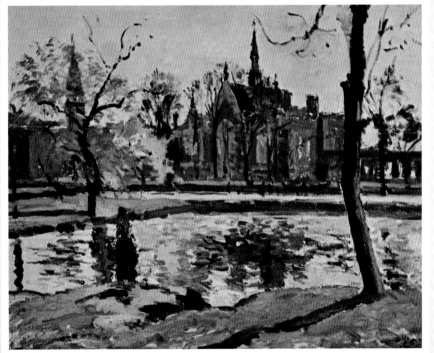

27A

圖27和27A. 畢沙羅,《杜威學院》(Dulwich College),私人收藏。在這幅畫中,畢沙羅選擇一棵茁壯的樹幹放在前景,藉以創造景深的效果,同時利用具體架構及多重色調來平衡構圖。

後印象派畫家

1886 年 5 月 15 日在巴黎舉行了第八屆，亦是最後一屆印象派畫展，第一屆參展的畫家這時只剩下竇加、畢沙羅、哥洛民和莫利索而已；還有一位女畫家，來自美國的瑪麗·卡莎特 (Mary Cassat)。而莫內、雷諾瓦、希斯里、塞尚都不在了，尤其是塞尚，他與印象派漸行漸遠，發展出另一種獨特的風格，據他說，他想「將印象主義轉變成一種更堅實、耐久的藝術，就像那些美術館的收藏品一樣。」為了達到這個目標，塞尚不斷蛻變，至死 (1906 年) 仍努力不懈。

四年後，1910 年，英國評論家羅傑·佛萊 (Roger Fry) 在倫敦策畫了一項名為「莫內與後印象派畫家」的美展，向英國民眾介紹塞尚 (圖 28)、梵谷 (圖 29)、高更 (Gauguin)、 馬諦斯 (Matisse, 1869–1954) 和畢卡索 (Picasso) 的作品。藉由這次的美展，佛萊企圖證明，這些畫家已經背棄了原來的印象派風格，成為後印象派畫家，他們現在更加突顯形態與色彩的畫法，同時以更強調的手法呈現主題的重要性。同時為了使後印象主義的定義更清楚，佛萊又補充說：

> 「這些畫家不再只是摹倣形態與顏色，他們更去創造形態與顏色。」

28

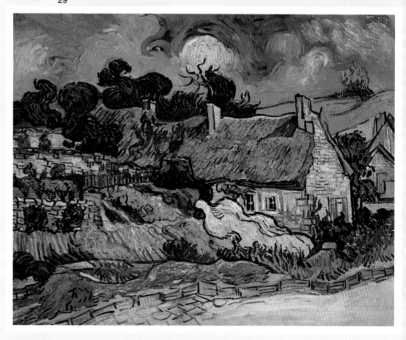

29

圖 28. 塞尚,《普羅旺斯群山圖》(*Mountains in Provence*)，國家畫廊，倫敦。塞尚這幅畫已遠離印象主義畫風了。前景群山的掌握大體法正是現代繪畫的前奏，具有立體主義與表現主義的風格。

圖 29. 梵谷,《茅頂房舍》(*Houses with Straw Roofs*)，巴黎奧塞美術館。這幅畫完成於 1890 年 5 月底，地點在奧文斯—蘇爾—歐塞 (Auvers-Sur-Oise) 近郊名叫柯德比耶 (Cordeville) 的小村莊。二個月後，即 7 月 27 日，梵谷自殺身亡。

圖 30. （下頁）胡奧·杜菲 (Raul Dufy, 1877–1953),《7 月 14 日》(*The Fourteen of July*)，私人收藏，巴黎。在 1905 年以前，杜菲都還算是印象派畫家，但受到馬諦斯一幅名為《華麗、恬靜、享樂》(*Luxury, Calm and Voluptuousness*) 作品的影響，他便成為野獸派的一員。

野獸派畫家

法國畫家馬諦斯是參加佛萊美展的後印象派畫家之一，但他在參加此次展覽的五年之前，就已經和其他畫家一起參加過著名的 1905 年秋季沙龍展了。那次畫展的作品均強調刺眼、激動、強烈的色彩，因此評論家莫克雷爾 (Mauclair) 形容這次美展就好像「把一瓶顏料潑在觀眾臉上」(圖 30 和 31)。

這次美展參展的畫家除馬諦斯外，還有德安 (Derain)、烏拉曼克 (Vlaminck)、盧奧 (Rouault)、馬更 (Manguin)、坎莫 (Camoin)、普伊 (Puy)、佛瑞茲 (Friesz)、馬克也 (Marquet)。其中馬克也還展出兩件具有十五世紀佛羅倫斯風格的雕塑作品。開幕當天，評論家路易斯·瓦塞爾 (Louis Vauxcelles) 走進展覽廳，一眼見到馬克也的畫作和雕塑，竟脫口喊出：「唐那太羅 (Donatello) 跑進野獸的柵欄裡去了！」這句話被轉載於一本前衛雜誌，從此這些畫家就被歸為「野獸派」了。

佛瑞茲也是野獸派的成員，他為野獸派風景畫所下的定義為：「結合色彩與大自然所引發的激情與感動，並用這種技巧去呈現太陽的光輝。」

30

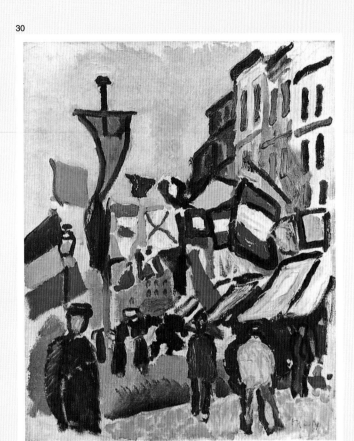

31

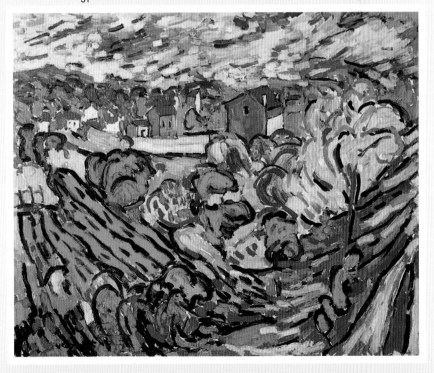

圖 31. 烏拉曼克 (1876–1958)，《夏圖鄰近風光》(*Landscape Near Chateau*)，市立博物館，阿姆斯特丹。烏拉曼克和德安、馬諦斯並稱野獸派三先鋒，他曾說：「野獸主義就是我，就是我的藍色、我的紅色、我的黃色，就是我不分色調的純色。」

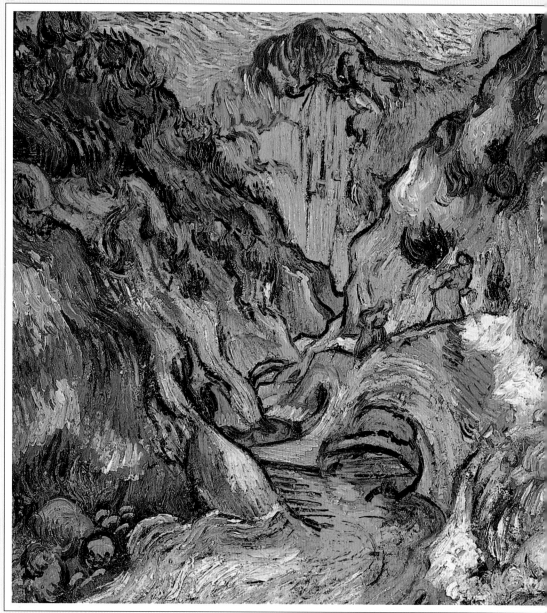

圖 32. 梵谷，《峽谷》
(*The Ravine*)，美術館，
波士頓，麥雷德 (Keith
McLeod) 捐贈。

主題的選擇

首先要找到主題、地點、風景……可以是山丘、山谷、小村口、河上樹木的倒影……正如雷諾瓦所說的，任何東西；或者從任何地方，像塞尚自埃克斯 (Aix) 寫信給他兒子路希安 (Lucien) 時所說的，「在這兒，就在河邊，我有愈畫愈多的題材」。然而，除此之外，在本章中你還可看到一些規則、範例及說明，讓你學習到諸如梵谷、莫內、畢沙羅、希斯里等風景畫大師是如何選擇主題作畫。另一方面，我們也將提及預畫速寫的必要性，順便針對風景畫的構成，介紹幾種基本圖形，還有大小、比例的問題。

梵谷的主題和德拉克洛瓦的觀念

我非常欣賞梵谷，我熱愛他的畫、他的生活、他的瘋狂。他的一生就是一本絕佳的教材，甚至在他失去理智後，自殺的前一年，他又發現了另一種色彩與光線，從而畫出了他一生中最好的作品。

「自從我來到這兒，——他從聖雷米(Saint Remy)精神療養院寄給他弟弟狄奧(Theo)的信中寫道——荒蕪的花園中，高大的松樹下野草叢生，但我仍從中找到充裕的題材。」(圖33和34)

在他給狄奧的第一封信中寫道：

「我尚未外出，但從窗戶的鐵欄杆望出去，我仍能看到一幅麥田圖⋯⋯」

你別以為他是因為被關在聖雷米而不得不選擇這些主題，不，不是的，同樣在聖雷米，但在他入院之前，他畫了自己的房間；而在那兒的前一年，他住在亞耳(Arles)時，他畫了酒吧露天座的夜景、畫了一張椅子，甚至在其中一幅畫上只畫了一雙鞋子(圖35至38，下頁)。梵谷和其他印象派畫家一樣，都很崇拜前輩德拉克洛瓦，這位前輩曾在他的日記中這麼寫著：

主題就是你自己，
也就是在面對大自然時，
你的印象，你的感動。

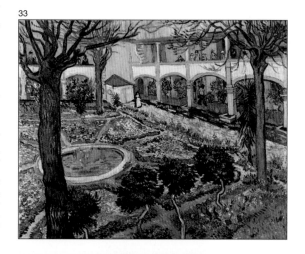

33

34

圖33和34. 梵谷，《亞耳醫院的院子》(The Patio of the Hospital in Arles)，奧斯卡・瑞哈特(Oskar Reinhart)收藏，文特士(Winterthur)；《雜草叢生》(Weeds)，國立美術館，阿姆斯特丹。即使身在聖雷米和亞耳的精神醫院，深受精神疾病的折磨，但梵谷從未停止作畫：在亞耳時，他畫醫院內部及庭院；而在聖雷米時，他則從不同角度畫出雜草叢生的景象，直到院方准他出外作畫。

35

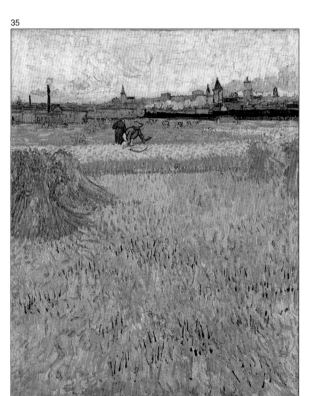

36

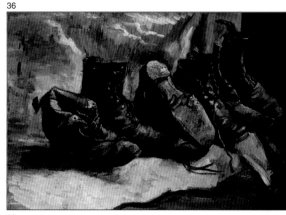

38

37

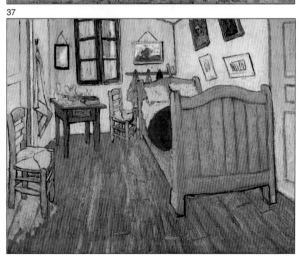

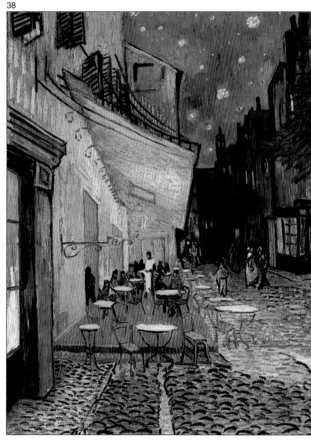

圖35. 梵谷，《收割者》(The Reapers)，羅丹 (Rodin) 博物館，巴黎。梵谷很欣賞米勒 (Millet) 及他畫中的農人，因此他也偏愛社會題材，常畫播種者和麥田農民的工作景象。

圖36. 梵谷，《三雙鞋子、一隻倒置》(Three Pairs of Shoes with One Shoe Upside Down)，矛利斯 (Maurice Wetheim) 收藏，承蒙佛格美術館 (Fogg Art Museum) 慷慨出借。梵谷共畫了五幅以舊鞋為主題的作品，這個主題讓人聯想到工人的貧困。

圖37. 梵谷，《臥室》(Bedroom)，國立美術館，阿姆斯特丹。這是他在聖雷米的房間，他共畫了三次，他自己非常喜歡這幅畫，曾告訴他弟弟狄奧說：「我相信這是我最好的作品之一，這幅畫簡潔有力，毫無陰影；純粹只是和諧的平面色彩而已。」

圖38. 梵谷，《(弗魯廣場)露天咖啡座夜景》(The Café Terrace at Night (Forum))，奧特盧 (Otterlo)，國立美術館，阿姆斯特丹。梵谷寫道：「這是我第一幅實地畫的夜景。」事實上，這幅畫是絕佳的教材，從中可以學到如何利用補色的並置來獲得對比的效果。

印象派畫家的主題

印象派畫家說，他們所畫的並非所謂的主題，而是構想(motive)，也就是說，這些是活生生的、自然的事物，不必預做準備，所畫的都是他們在生活中原本的樣子。雷諾瓦就說：「什麼主題? 什麼構想? 我完全是湊上什麼就是什麼。」

塞尚在給他兒子路希安的信中寫道：「在這兒，就在河邊，主題愈畫愈多，即使是同一個構想，只要從不同的角度看過去，就能提供另一個極有意思也頗富變化的主題。因此我認為即使在同一個地點，我也能持續畫上好幾個月。」

綜合以上的論調，可以得出一個結論：要找到風景畫的主題並不難，隨處都是主題或題材：你住的那條街、任何一個小鎮或城市、鄉下或山上、海邊、漁港或工業港全都可以。

然而，也請注意，雖然塞尚、雷諾瓦、梵谷、以及所有印象派畫家所畫的主題、景物就在那兒，看起來似乎只需架起畫架就可以開始畫了，但其實在他們作畫前早已研究好構想，也早已在心中構圖並想好如何表現這幅畫。

事實上，他們已經選好主題了。他們並不在意題材的內容，可以是一個蘿蔔，也可以是一束玫瑰。

不論是他們或你自己，在選擇主題時，都必須有三項先決條件：

1.懂得如何看
2.懂得如何構圖
3.懂得如何表現

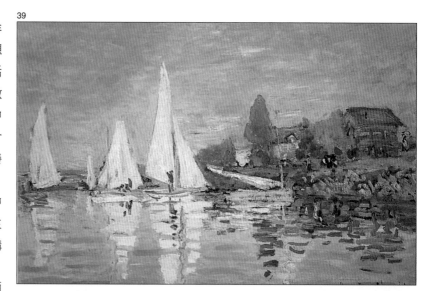

39

40

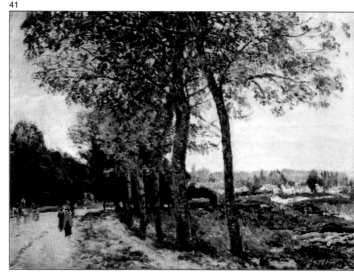

41

這個順序是按習慣排列的，但事實上這三項應該是同時的，因為當一位藝術家研究一個構想時，他同時已經想好最佳取景方式、最合適的光線、最好的角度、形狀和色彩的結構、整體構圖……他同時還想到那些該刪除？那些該突顯？主色是什麼？用些什麼對比？……他一面觀察、一面研究這個構想。

本書正是要介紹這些內容，但在這之前，請先讓我帶領你去看看，究竟印象派畫家是如何的選擇他們所偏好的主題或題材。

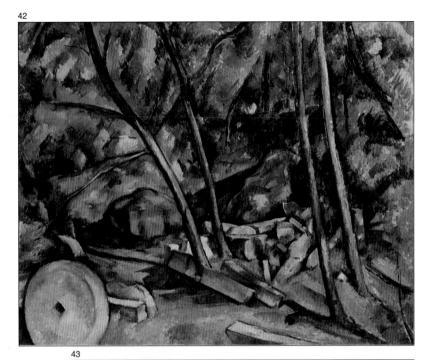

池塘邊、河邊或海邊風光（圖 39）

可以說所有的印象派畫家都曾在塞納河畔或法國北部海邊寫生，以便畫出水光倒影。尤其是莫內，他一直住在塞納河沿岸的城鎮，甚至在荷蘭、倫敦、威尼斯旅行時，他也總是到河畔或運河邊寫生，或到埃得塔 (Etretat)、第厄普 (Dieppe) 海邊作畫。莫內晚年定居吉凡尼 (Giverny)，他在那兒蓋了一座種滿水生花卉的池塘，而這正是他著名的仙女及睡蓮系列作品的題材所在。

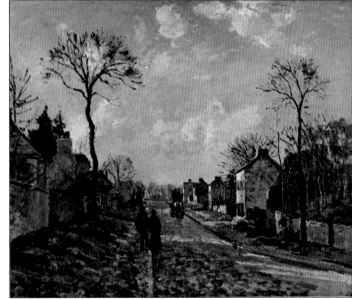

圖39. （上頁）莫內，《阿戎堆的帆船賽》(*Boat Race in Argenteuil*)，巴黎奧塞美術館。這是一幅以掌握大體法與色彩法來表現的極品，他僅以簡單的幾筆就畫出主體的形態，直接並置各種平面顏色，沒有任何陰暗部分。

圖40. （上頁）莫內，《鷺鷥》(*Heron*)，巴黎奧塞美術館。莫內另一幅令人激賞的傑作：他僅用有限的幾種色彩，但卻將實景中豐富絢麗的色彩表現無遺。

圖41. （上頁）希斯里，《瑪爾利的塞納河畔》(*Seine River in Marly*)，聖彼耶博物館，里昂。這幅風景畫以色彩及構圖取勝；濁色、前景突出、樹木、道路、透視全景、景深……尤其是處理樹木的手法，值得學習。

圖42. 塞尚，《黑堡公園的磨輪》(*Mill Wheel in the Park of Chateau Noir*)，費城美術館。繪於 1894 年前後，當時他已脫離印象派，他說（之前引述過）他想「將印象主義轉變成一種更堅實、耐久的藝術，就像那些美術館的收藏品一樣。」

圖43. 畢沙羅，《盧維西安諾的公路》(*The Road of Louveciennes*)，巴黎奧塞美術館。畢沙羅很喜歡這個主題：不論是經過或通往小村鎮的公路或道路。這個題材很好用，因為透視景深的畫面可確定構圖的成功。

印象派畫家的主題

山景、雪景、樹木（圖 40, 41, 42）

以山巒、植物，有時以海做為背景，而且幾乎都會有幾間房屋，或是小村景致。另外也有些風景畫是以樹木為主題，就在大自然裡，就在樹林中，有好幾位畫家常詮釋這類景色，尤其是塞尚和梵谷。

城市風光、村鎮入口（圖 43, 44）

這是大部分印象派畫家共同的題材；有些畫廣場、巴黎的林蔭大道、或塞納河上的橋樑，點綴著車輛與行人；有些則畫街道、建築物，也畫通往各村鎮的馬路或公路。

田園、草地、園林（圖 45）

莫內、畢沙羅、雷諾瓦及梵谷都曾多次以此題材作畫。莫內和雷諾瓦都愛畫園林及野地，莫內尤其偏愛他那種滿花卉的庭園。畢沙羅則畫些田園風光；而梵谷這三個主題都畫，但他較偏愛麥田，有些畫中還加上收割者。

海景（圖 46）

我們之前已經提過，所有印象派畫家都曾經到法國北部海邊寫生，他們在那兒畫海水、畫礁石、船隻，以他們的方式呈現海浪、光影，特別是帆船和漁船在水上的倒影。

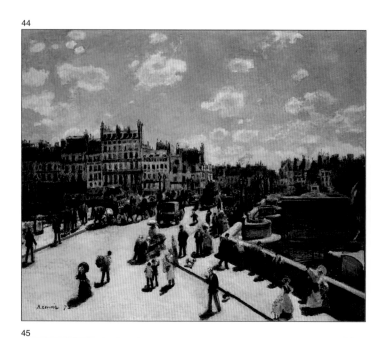

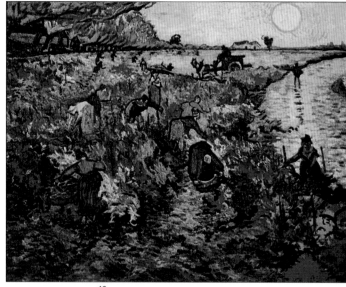

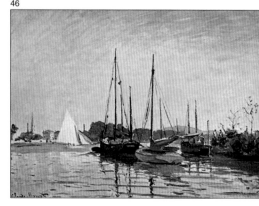

圖 44. 雷諾瓦，《巴黎，新橋》(*New Bridge, Paris*)，國家畫廊，華盛頓。請注意他如何利用逆光照明方式來突顯那些房屋和新橋的結構，而這些也正是他構圖的成功之處。

圖 45. 梵谷，《紅葡萄園》(*Red Vineyard*)，普希金博物館 (Pushkin Museum)，莫斯科。這是梵谷有生之年唯一賣出的畫，由一位名叫安娜·布希 (Anna Boch) 的女士以四百法郎買下的。

圖 46. 莫內，《遊艇》(*Yacht*)，巴黎奧塞美術館。塞納河流經巴黎到哈弗爾 (Harve) 入海，這條河和它的支流提供莫內許多可以入畫的景物和題材，因而畫出許多像這幅畫般簡潔明亮的動人海景。

「其他畫家」的主題

所謂「其他畫家」是指在印象派之前或同時期的畫家,不論以往或現在的,只要是畫風景畫,且在美術館、畫廊或任何展示場所展出作品的畫家都包括在內。

他們的畫作大多帶有印象派風格,不過當然你也會看到一些屬於後印象主義或野獸派風格的風景畫。

要學習色彩、混色、色調、質感、筆觸,最好的方法就是去看這些寫生的原作,欣賞他們對色彩的運用。還有他們所選的主題:包括角度、取景、構圖(圖47, 48, 49)。

一個人如果不懂得欣賞及學習其他藝術家的作品,他就不是也不會成為一位藝術家。

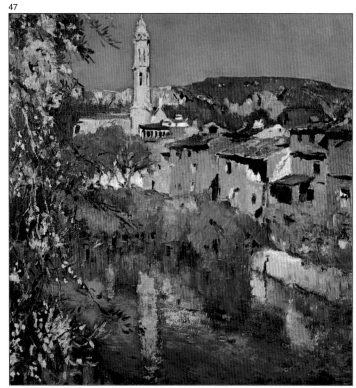

47

48

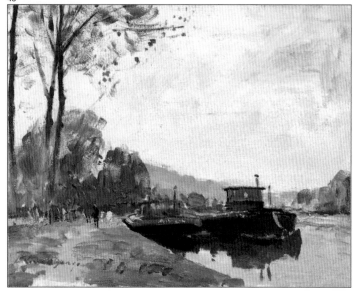

49

圖47和48. 霍阿金·米爾 (Joaquim Mir),《教堂之鏡》(*El espejo de la Iglesia*),孟斯拉特修道院 (Abadía de Montserrat),阿弗哈 (Alforja),璜·沙拉 (Juan Sala) 捐贈;《杏樹開花》(*Almond in Flower*),阿痕德 (J. M. Argenté) 收藏,巴塞隆納。逛逛畫展,欣賞一些具水準的風景畫是很有意思的,可以看到類似這位名畫家米爾的作品。第一幅,景物映現在水上,表現出高明的結構與用色;第二幅,以杏樹為主題的那幅,是以直接畫法畫出的速寫,可算是這種技法的佳作。

圖49. 席格 (Seago),《安福爾的駁船》(*Lighters in Amfreuille*),私人收藏。是的,去看畫展……或者找些附精美複製圖的書籍。這幅畫轉錄自一本介紹席格的書籍,由英國大衛與查爾斯 (David & Charles) 出版社在倫敦發行;這是一幅以偏暖色的濁色系所畫成的絕佳作品。

基本圖形與應用

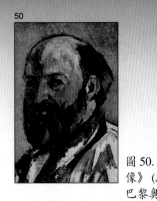

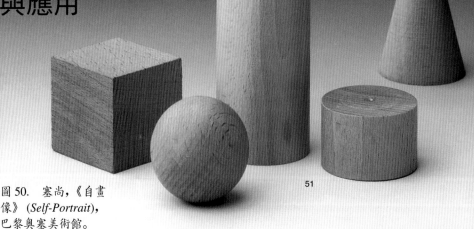

50

51

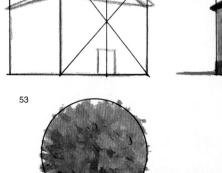

52

53

圖 50. 塞尚，《自畫像》(Self-Portrait)，巴黎奧塞美術館。

塞尚曾對朋友說:「一切物體的形狀都可歸納成立方體、圓柱體或球體。」他就是以此奠定了立體主義的基礎。一般所謂繪圖就是指畫畫，例如我們拿起畫筆，以深褐色畫出藍天下的樹枝，這時我們不僅在畫畫，也在繪圖。

按塞尚的說法推論下去，一幢房屋和其他建築物其實並沒什麼不同，基本上它們的圖形都是立方體或平行六面體；樹冠或稻草堆也可簡化成球體或半球體；典型的樅樹則是圓錐體；最後，連樹幹也是由許多圓柱體榫接而成的圖形（圖51 至 55）。

當然，即使一位畫家再怎麼擅長繪圖，他也不至於只畫立方體、球體或圓柱體，但是這些圖形（事實上這方面還和透視法有關，這點稍後再談。）已在他心中，正是他構圖的基礎，他就以此來畫房屋、樹木或草堆。

另一方面，如果能從簡單的「盒子」畫起，好好領會立方體、圓柱體、球體或圓錐體的相關圖形，那麼決定大小與相對比例的問題就容易多了。

54

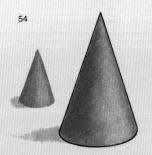

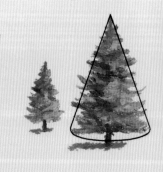

55

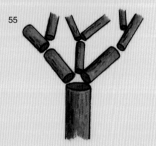

圖 51 至 55. 立方體、球體、圓柱體、角錐、圓錐體等都是圖形（圖51），也是大自然一切形狀的基本構造。房屋或建築物是立方體或平行六面體（圖52）；樹冠或稻草堆的形狀是球體（圖53）；樅樹是圓錐體（圖54）；而樹幹及樹枝則是圓柱體（圖55），以此類推。

先畫速寫

畫家荷姆・魯曼 (Helmut Ruheman) 曾寫道：我在巴黎待了兩年，和牟利斯・德尼 (Mauric Denis) 一同作畫，我永遠忘不了他曾給我的忠告，他對我說：

> 「在你正式作畫前，先針對構圖與顏色配置畫一小幅速寫，而這最初的構思絕對是值得的。」

我同意這個說法。的確，在畫風景畫之前應該先畫一、兩張，甚至好幾張速寫，這不僅是為了找出最好的風景角度與最佳取景，也是嘗試這個題材在構圖、對比、色彩與表現手法上的各種可能性。不斷的嘗試，除了可確保畫作的成功外，請千萬別忽視速寫的重要性，因為它無疑是一種最好的練習，可以使你的藝術眼光、專業能力、掌握大體的能力及色彩應用更臻成熟。因為速寫沒有責任，沒有正式創作的「風險」，可以完全自在的畫，因此可以畫得更流暢自然；不必怕畫得不夠好，可以勇敢地嘗試，必要時甚至一畫再畫也無妨。

請先看圖 57 的風景照片，接著的兩張（圖 58 及 59）分別是這景色的初稿和定稿。

總之，畫速寫代表先綜合景物，再以穩健的手和流暢的筆觸作畫。因此梵谷在信中告訴他弟弟狄奧的話一點也沒錯：

> 「我認為畫習作就像播種，是在成就作品，也就是收割。」

畫速寫的準備工作：建議你寫生時要帶相機，除了可以拍下各種不同的題材外，主要可以把你寫生的主題拍下，以便與自己所畫的做個比較，必要時可加以潤飾，甚至在畫室中重新再畫等。

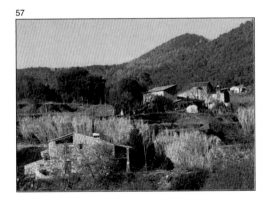

圖 57. 這是景物照片：高山上有房屋、農舍，時值初秋時節，植物先轉為淡黃，金黃，而後枯黃。這是以混濁色作畫的好主題。

圖 58. 初稿：以中間色濁綠的筆觸描出主題輪廓及最暗的幾處地方。之後再以土黃色畫出一束束的玉蜀黍，最後以藍色畫出遠山。

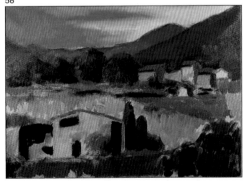

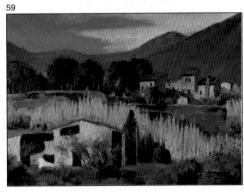

圖 59. 完成圖：從這幅彩色習作中可以學習如何構圖、取景、使色彩協調——這幅畫用的是混濁色——，以及這個主題是否適合風景油畫。

風景畫的大小與比例

畫風景畫的方式有三種：第一種，不先打稿直接畫；第二種，用畫筆打稿；第三種，用炭筆打稿。但是我會建議你用炭筆畫速寫，我現在也正要這麼示範。這種方式讓你在必要時可以擦掉加以修改。不過無論如何，一開始都要先估計一下景物的大小和比例。現在請跟著我，我將以前一頁的風景為例逐步示範說明。

開始動筆前，畫布上一片空白，先注視著景物，至少觀察 10 分鐘，從上下左右不同角度仔細看；之後回頭看著畫布……看看景物、畫布、景物……

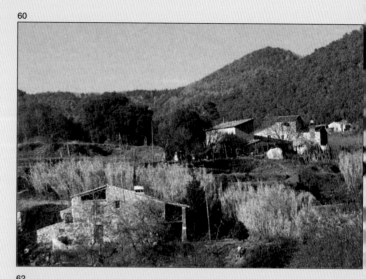

60

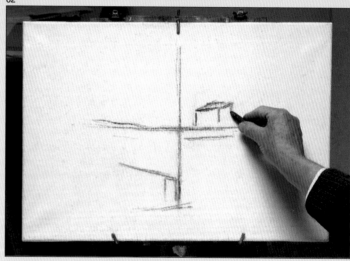

62

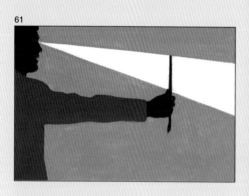

61

我正在決定如何取景，我也試圖在畫布上看到我所框取的景物。之後我依然注視著景物、注視著畫布，我開始在心裡估計大小和比例。雖然我還沒開始畫，但我已經在想像我所要用的線條、畫出的形狀、景物的距離。然後找一個參考點，這是一定會有的，它可能在中間、上方、下方或旁邊，這次我就定在中間。（想要準確的測出中間點，可以借助手握著畫筆，伸出手臂來測距離（圖 61），也有其他方法。）你可看出，垂直線就落在左下方農舍的磚柱上，而中景中一幢房屋的地基──最左邊的那幢，則落在水平中線上。

接著我就開始畫了。慢慢的畫，同時繼續一面注視、一面比較大小。突然我中斷一下，看看景物，看看畫布，再看看景物……然後在右上方做個記號；在左下方再做個記號，這是位置的參考點，上方是遠山的輪廓，而下方，則是前景農舍的大門（圖 63）。

我繼續用炭筆畫速寫，偶爾弄髒了，請注意（圖 64），只需要用塊抹布就可以輕輕鬆鬆的擦掉、修正了。就這樣，我既測出了大小和比例，也完成了初步的描繪（圖 65）。有一點需要強調的，就是在我注視著景物、比較著距離的同時，

圖 60. 這是用來說明大小比例的主題：也是前一頁中用於解釋油畫速寫的同一景物。

圖 61. 大家都知道可以用畫筆筆桿來估量大小和比例，筆桿可直放或橫放，眼睛注視著景物，伸長手臂，就可比較和測量距離了。

圖 62. （上頁）第一個參考點，前景農舍的磚柱，從那兒可畫出一條垂直中線。第二個點，中景一座房屋的地基，那兒是一條水平中線。

圖 63. 我開始描圖，偶爾停下來標幾個參考點：山的邊緣，最前方農舍大門的位置等。

圖 64. 用炭筆描圖，只需抹布就可輕易擦去畫錯的地方。

圖 65 和 66. 解決了大小和比例的問題，底稿已經完成，只需噴上幾層固定液就可以了。記得每噴一次要等乾了再噴。

63
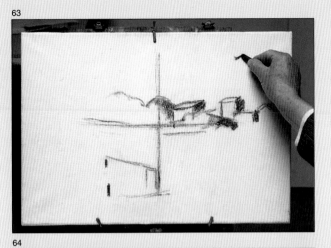

67

如何開始？梵谷和委拉斯蓋茲一樣,都不先畫底稿。他說:「荷蘭風景畫家從頭到尾都用畫筆作畫,他們從不著色。」不過對你來說還是適合著色的,也就是說,先用炭筆勾勒,需要時可以塗改,之後固定速寫後再開始畫畫。

64

66

65
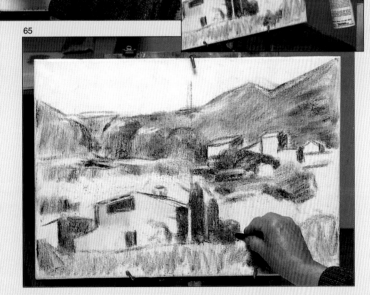

大小和比例會突然間好像自動出現，就好像心中所估計的和畫中的空間變得一致；也像是心和手產生了默契一樣。最後一個步驟，可以用噴霧固定液來固定畫好的速寫（圖 66）。

68

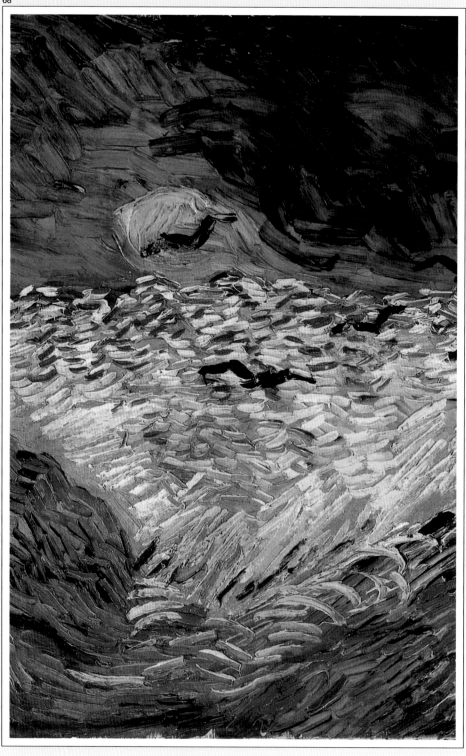

圖 68. 梵谷,《惡劣
氣候下,有烏鴉的麥
田》(Wheat Field
below the Threatening
Sky, with Crows)(局
部),國立美術館,阿
姆斯特丹。

構圖，表現法

藝術家是如何配置一幅風景畫的? 構圖有規則可循嗎? 藝術表現
有具體的準則嗎? 本章的內容正在回答這些問題，告訴你構圖上
兩個基本的一般規則，同時針對角度與取景、景深與透視法、前
景與連續景、對比與氣氛、「前進」色與「後退」色等方面，做一
系列的示範說明。同時在本章的最後，我要和你談談，能表現出
個人風格的風景畫家他們的心路歷程。

68A

◀黃金法則

圖 68A. 梵谷在許多
畫作中都採用歐幾里
得 (Euclid) 的黃金分割
定律，我們將在下文中
介紹這個定律。

柏拉圖和歐幾里得的法則

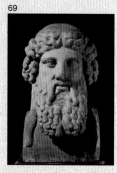

圖 69. 希臘哲學家柏拉圖。

身兼評論家與畫家的羅斯金 (John Ruskin)，英國人，他在 1837 年寫道：「構圖並沒有一定的規則可循，若真有規則的話，提香 (Titian) 和維洛內些 (Veronese) 就沒什麼了不起了。」

雖然如此，仍有多位畫家曾為構圖下過定義，例如馬諦斯就曾說：「構圖是一種配置的藝術，是畫家為了表現他的情感而將不同要素依序排列。」

著名的希臘哲學家柏拉圖 (Plato)（圖 69）曾寫過有關造型藝術和美學的論述，他在書中對於所有關於構圖法的問題都是這麼回答的：

構圖就是在統一中求變化，並將其表現出來。

柏拉圖並解釋說：「所謂變化，指的是色彩的變化、造型的變化、位置的變化、尺寸的變化和各種要素配置上的變化。

有了這些變化，觀賞者才會受到畫作的吸引，這種變化讓他不得不注意看。」

但是這種變化也不能大到擾亂或分散觀賞者的注意及興趣，因此必須按照風景的原貌去組合這些要素：

變化中求統一，
統一中求變化。

風景畫中變化與統一的平衡主要決定於如何取景，尋求盡可能的統一，而這必須透過： a) 畫面要配置好； b) 讓主題去配合特定的幾何圖形。

而在統一中求變化則著重在： a) 加強色調的對比； b) 強烈表現顏色的對比； c) 強調質感。

塞尚的作品是變化中求統一的最佳範例（圖 71 及 71A），請注意圖 71A 那個速寫，由於塞尚採用黃金分割定律 (Golden Section)，呈現出完美的配置與構圖。現在我們就來談談這個定律。

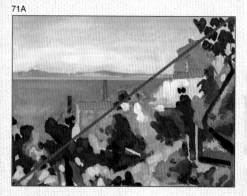

瞇眼睛的技巧：想要在變化中求統一，要能去掉細部，看到整體，而這只要瞇著眼睛去看景物就可以辦到，而這也是要在瞬間捕捉到作畫的主題必要的步驟。同時，也正如安格爾 (Ingres) 所說，「作畫時一定要把細部都塞進腰帶裡」。

圖 71. 塞尚，《風景·寫生習作》(Landscape Study of the Nature)，私人收藏，瑞士。從圖 71A 中可以看出，這幅畫是美術構圖的完美範例。

圖 71A. 注意這幅畫的「統一」來自於相當具體的斜向圖形；而它的「變化」則歸功於色調和顏色的對比。此外，這之所以能夠成為構圖絕佳的名畫，則是因為塞尚在這幅畫中採用了黃金分割。

取景就是構圖

正如塞尚對他兒子路希安所說的，「即使是同一個構想，只要從不同角度去看，則又會提供另一個極有意思的主題。」因此，請讓我再重覆一次：

取景就是構圖

只需變化取景，「主題就會愈畫愈多」……如果想刻意變化，我們還可以採用歐幾里得的黃金法則。

那麼什麼是黃金法則呢？柏拉圖後二百年，也就是西元前三世紀，在希臘的亞歷山卓 (Alexandria) 住了一位著名的數學家歐幾里得，寫了一本名為《幾何原理》(Elements) 的書，他在書中第四章探討比例的美學，並且創立了「中線與端線」的理想劃分法。十五個世紀以後，文藝復興時期最偉大的數學家巴西歐里 (Luca Pacioli)，在發現了歐幾里得的著作後，寫出了《神聖比例》(Divina Proportione) 一書，並由達文西為這本書畫插圖，書中他以黃金法則、黃金點或黃金分割定律為名來說明歐幾里得的公式。

請以梵谷的《惡劣氣候下，有烏鴉的麥田》為例，參考附圖中的說明與圖片（圖72, 73 及 74），看看如何運用黃金分割。事實上，梵谷在許多作品中都採用黃金分割。

然而除了以黃金法則來配置空間外，也可借助對稱性來增加統一性，而以不對稱來加強變化性，上一頁中塞尚的那幅作品就是個很好的例子。總之，在特定的情況下，只要能變換角度及取景，譬如說以較動態、較不對稱的方式去增加變化，你就可以畫出房屋最棒的一「面」了。

最後，想讓構圖更完美，便要懂得造型。下一頁我們就要談談風景畫的圖形。

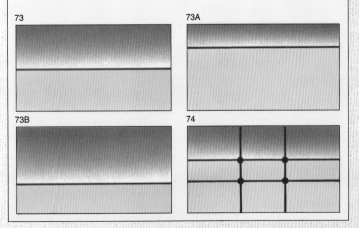

黃金分割

圖 72, 73 和 74. 在梵谷這幅《惡劣氣候下，有烏鴉的麥田》中，他可以把麥子的高度設定在畫面的中間（圖73）、偏上方（圖 73A）或是偏下方（圖 73B），但他卻把它設定在一個絕佳的位置（圖 72，上方）。因為梵谷熟悉歐幾里得的黃金分割，而根據這個定律：

如果想將一個空間分成不相等的兩個部分，且看起來要既舒服又有美感，那麼小部分對大部分的比例，必須與大部分對整體的比例相同才行。

在實際應用上，想找到這個理想的分割點，只要將畫布的寬度或高度乘上 0.618，相乘之後你就可以找到黃金點，也就是畫面上最理想的中心點。此外，請在筆記中註明，這個放置主要畫因的黃金點或最佳位置，可以是圖 74 中那四點的任何一點。

用圖形加強風景畫構圖中的統一性

首先必須說明的是，當人類必須從不同概念的圖形中選擇他比較喜歡的種類時，他會選幾何圖形，這個說法是由一位叫做費雪 (Fischer) 的德國哲學家經由科學方法所證實的。他專門研究造型的物理及心理現象。他讓一大群人看一些圖案，其中有一組抽象圖案，一組自然形狀（一隻手、一片葉子、一顆人頭等）和一組幾何圖形（圖75）。然後他問那群人，他們認為哪一組圖形最令人愉快、最吸引人，大部分人都回答說：「最佳的圖案，同時也最引人注意、最讓人印象深刻的就是幾何圖形。」費雪並解釋人們有這種偏好的原因，他說：「造型理論家認為，某些圖形的真正力量源自於享樂主義，也就是『以最少的力氣獲致最大的滿足』，或者說，盡可能不用到肌肉、神經與心智」。

藝術家一直使用幾何圖形來構圖，《與藝術對談》(Conversation with Art) 的作者海以吉 (Huyghe) 曾說，「圓形、方形和三角形都是藝術構圖的基礎，且已具有相當的權威了。」事實上，文藝復興時期是以三角形取勝，巴洛克時期為對角線，目前則是橢圓形、平行圖案、幾何圖形等的組合。你可從附圖中的名畫看到一些具體實例。

最好是能由你自己去找出一個符合某一圖形的主題或構想，但若運氣不好找不到，就試著以變換角度或取景的方式找出圖形。無論如何，要盡量強調圖案的結構，讓它符合某個被公認是構圖中具有統一性的圖形。

圖80. （下頁）莫內，《阿戎堆的塞納河流域》(The Seine Basin in Argenteuil)，巴黎奧塞美術館。另一幅藝術構圖的極品。

圖80A. （下頁）莫內取景的成功應歸功於畫面上呈現的具體圖形，這也突顯了構圖的統一性。

75

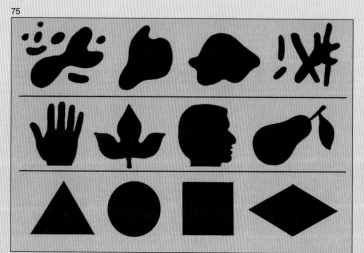

圖75. 費雪的圖形表，這位德國哲學家就是藉由這個圖表而得到結論，證實大部分人較偏愛幾何圖形。

76

77

78

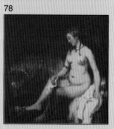

79

圖76至79. 達文西，《聖母，聖嬰和聖安妮》(The Virgin, the Child and Saint Anne)；以及林布蘭的《浴女》(Betsabé in the bath)，這兩幅畫都收藏於巴黎羅浮宮。在文藝復興和巴洛克時期就已經採用幾何圖形來構圖了。

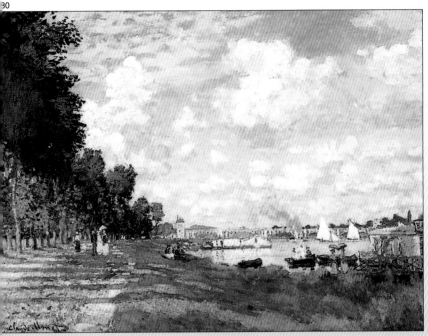

如何取景？我這兒有個傳統的取景與構圖的方法：利用黑色的紙板或卡紙，做成約30公分長、6或7公分寬的兩個直角，放到寫生的景物前框起來，這樣可以讓你仔細的研究，以找出最好的取景角度。

圖81. 畢沙羅，《梅勒村》(The Village of elleray)，尼達薩希斯物館，漢諾威。這是畫的好教材，單是中這棵樹，就值得學習的造型和顏色。

圖81A. 在這幅畫中，畢沙羅刻意取景，以符合這個倒 L 形，這圖形在現代造型藝術中相當普遍。

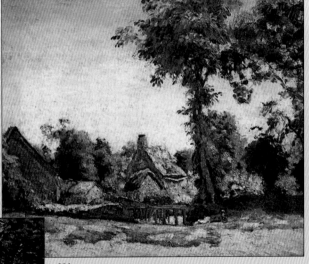

擇的圖形值得借鏡外，希斯里還應用了以前景樹木突顯景深的手法，也值得學習。

圖82. 希斯里，《塞納河畔小鎮》(Village Near Seine River)，俄米塔希 (Ermitage) 博物館，聖彼得堡。在這幅畫中，除了所選

圖82A. 希斯里這幅畫構圖的成功應歸功於強調景深的前景，以及接近橢圓形的圖形——另一個具統一性的圖形。

以色調、顏色的對比和質感來尋求變化

一幅風景畫如果幾乎沒有應用任何對比技巧，則畫面的色調與配色極為相似，就會讓人感到單調，也會讓觀賞者失去興趣。正如畢卡索所說的：「必須引起觀賞者的興趣，不能讓那位先生或女士經過這幅畫時，僅止於不經意的一瞥。」順便一提，畢卡索的作品都可謂是「簡單中求變化」的傑作。

想要在統一中求變化，你可以依照主題的需要，訴諸於色調或顏色的對比。從圖 84, 85, 86 中你可看出，英國畫家康斯塔伯和印象派畫家都明瞭，可以利用明度的對比或強調色差的技巧來創造變化。稍晚的後印象派及野獸派畫家也都視顏色為他們的祕方，可以讓他們的風景畫具有非凡的變化性（圖 88）。

而質感、厚度，也就是塗厚彩，或厚或薄，也都是統一中求變化的要素。有些畫家刻意讓部分作品上的顏色顯現出破碎而不平滑的色面，這種技法稱為「乾擦法」(frottage)（圖 89）。

而這就是全部了嗎？當然不是，藝術構圖可比這些要複雜多了，不只是用圖形、對比法或質感差異就可以了，同時還要注意到——在這兒我們特別針對風景畫而言——那些會影響及強調景深或第三度空間的因素。

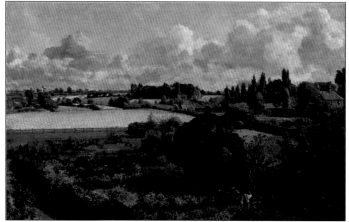

84

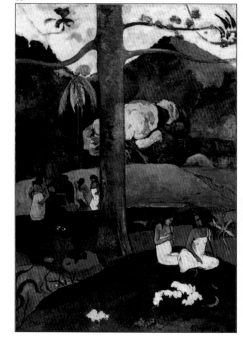

85

圖 84. 康斯塔伯，《康斯塔伯的金色田園》(The Golden Farm of Constable)，博物館和畫廊，易普威治 (Ipswich)。康斯塔伯在許多畫作中都是以對比法來創造構圖上的變化。

圖 85. 高更，《古時候的「瑪她姆」》("Matamua" in Ancient Times)，私人收藏。高更是於 1892 年在大溪地創作這幅畫的，當時他和梵谷、馬諦斯由於畫作中的色調與顏色的對比而被歸類為後印象派畫家。

86
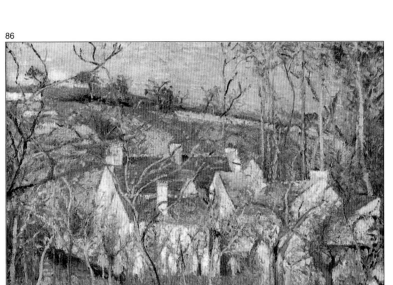

87

注意過於耀眼的光線喔！太陽升到頭頂時，畫布的白色和顏料會使畫者目眩，因而在不知不覺中陷入暗色系。所以別在大太陽下寫生，應該找個陰涼的地方，或者像雷諾瓦，他都是在大陽傘下作畫的。

88
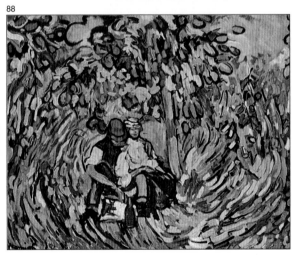

89
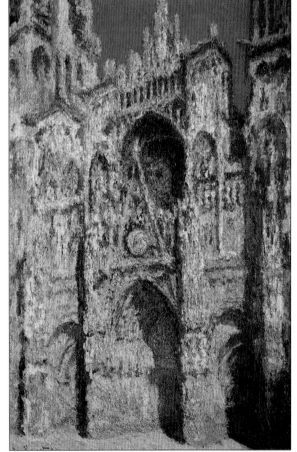

圖86. 畢沙羅，《紅屋頂》(Red Roofs)，巴黎奧塞美術館。這是畢沙羅為人熟知的作品之一，成名的原因一在標題，二在以筆法和顏色對比來強調構圖上的變化。

圖88. 烏拉曼克，《野餐》(Picnic)，私人收藏。這幅畫應用球形來強調構圖的統一性，但又大膽使用顏色來增加它的變化。

圖89. 莫內，《晨光下的盧昂主教堂》(Rouen Cathedral, Morning Sun)，巴黎奧塞美術館。這個教堂他畫了不下二十次，是在不同時刻、不同光線下所創作的，但都使用厚塗法上色，讓畫作呈現厚實的紋理，而這正是它變化的所在。

風景畫中的景深或第三度空間

達文西早已立下一個準則:「物體位在遠處時，要想著它們的距離及模糊不清的樣子，畫的時候就照這個樣子呈現出來，不要過於描寫。」塞尚也認可這個說法，「大自然不是僅有表面，而是有深度的，因此有必要在光線中加進足量的藍色，才會有風的感覺。」

達文西的「物體的距離」和塞尚以藍色來加強「風的感覺」，都是用來表現第三度空間——景深，以超越繪畫中原有的二度空間——寬與高。表現深度的要素共有下列五項:

1. 加入前景
2. 連續的重疊
3. 透視效果
4. 對比與氣氛
5. 前進色和後退色的表現

用前景突顯景深

在風景畫的構圖中，如果刻意強調前景，就會自然產生景深的錯覺，這是因為觀賞者會本能的把前景的大小與遠景物體的大小聯想在一起。舉個例子來說，假設你的主題是一條小溪，遠處有座農舍，前景則是石頭（圖90），這些石頭和小溪的全景是可以引起些許景深，但是……想像一下，如果把鏡頭拉近些，在前景中再加進一片草地、一些灌木和一棵樹（圖91）……現在那種景深的感覺就顯而易見了。看畫的人自然而然的會去比較距離、比較大小，甚至會覺得這幅畫真實的像是可以「走進去」一樣。畫家米爾 (Mir) 的作品《坎耶葉斯》(Canyelles)（圖92）就給人這種感覺，他把公路拉近，在前景中加進兩棵樹，如此就更強調了景深的效果了。

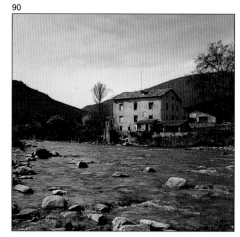

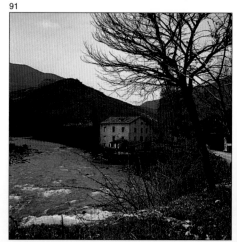

圖90和91. 畫中的景深或第三度空間都可藉由前景來突顯，這是因為觀賞者在比較距離和大小後，自然會產生空間感。第二幅畫只是換個取景方式而已。

圖92. 米爾，《坎耶葉斯》(Canyelles)，帝王博物館，費格拉斯 (Figueras)。米爾將畫架移近了約3、4公尺，這樣就可以把那兩棵樹放進前景中，也因而突顯了景深。

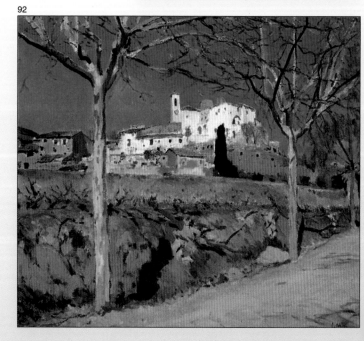

萬一沒有樹也沒有前景呢？

那麼有另一個辦法，十八世紀末英國風景畫家表現景深的方法，是在前景畫些灌木、石頭，或用薄塗法畫些模糊的影像——今日攝影師會說是景物不在焦點之內；法國畫家盧梭 (Rousseau) 解釋說：「一個人在欣賞風景時，不會去看自己腳下有些什麼東西的。」而柯洛在他的一些風景畫中也用了相同的技巧，例如下面這幅《納爾尼，內拉河上的奧古斯都橋》(Narni, Bridge of Augusto above Nera River)（圖 93）正是如此。

在沒有具體前景的時候，你可以毫不猶豫的應用這個方法來表現第三度空間，我就是這麼畫的，而且我覺得效果不錯喔！（圖 94 和 95）

圖 93. 柯洛，《納爾尼，內拉河上的奧古斯都橋》，巴黎羅浮宮。柯洛在這幅畫的前景中畫了一些模糊不清的影像來創造景深，體現了英國風景畫家的技巧。

圖 94 和 95. 荷西・帕拉蒙，《帶有雲彩的景色》(Landscape with Clouds)，畫家本人收藏。學習柯洛的技巧，我強調中景的清晰度與對比感——農舍、樹木——而讓前景模糊，以此突顯景深。

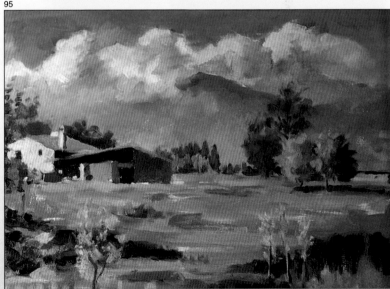

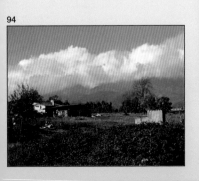

曲線空間表示法或層層重疊

"Coulisse" 一詞原指劇院的邊幕或橫幕，而法國藝術家將這個名詞用於構圖，這所謂的**曲線空間表示法**，就是利用層層的重疊來製造景深。請參考所翻拍的作品及簡圖，就可看出這種方式如何呈現畫中的第三度空間（圖96和97）。

透視法是在畫中創造第三度空間的基本要素

從文藝復興至今的所有藝術家都曾經以透視法的效果來強調畫作中的景深，這不須多做解釋，只要看幾幅風景畫就可以了解了。有些畫家以通往城鎮的馬路或城市裡的房子、街道為題材（參見圖98，100及101），就是藉由透視法強調景深或第三度空間，所以我們才說，這是學習風景畫時不可或缺的訓練，也因此我們將在下面幾頁中，針對幾項基本原理加以說明。

圖 96 和 96A. 莫內，《維堆雪景》(Scene of Snow in Vétheuil)，巴黎奧塞美術館。這幅畫構圖的成功之處就在於將邊際與房屋重疊，加上了遠景教堂的鐘樓，製造了景深。

96

97

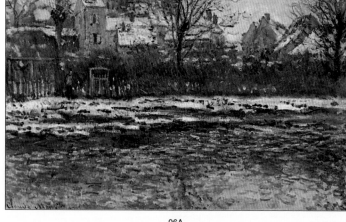

96A

97A

圖 97 和 97A. 德安，《普羅旺斯港》(Port of Provence [Martigues])，俄米塔希博物館，聖彼得堡。這也是一幅完美構圖的傑作，採用了概略性的圖形，加進了突出的前景，並以曲線空間表示法來強調景深。

透視法

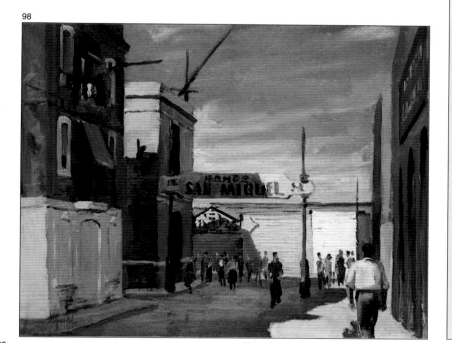

98

99

用手來取景。如果你沒有黑色厚紙板做成的框架（第41頁），你也可以用手，只要按照圖上的方式就可以了。或者也可以用四支畫筆拼成正方形，我有時候就是這樣取景。

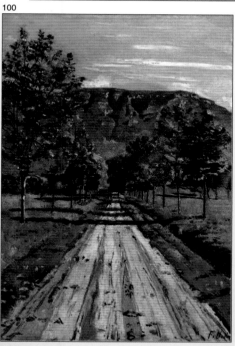

100

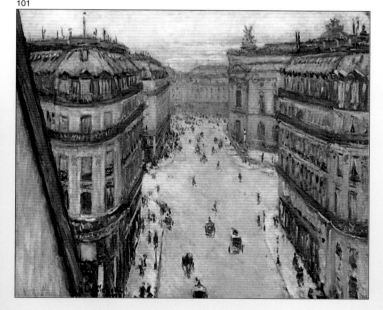

101

圖98. 荷西‧帕拉蒙，《聖米格的澡堂》(Bath of San Miguel)，畫家本人收藏。透視效果是都市景觀及良好藝術構圖的基本要素。

圖100. 荷德勒 (Hodler)，《艾佛德斯的公路》(Road of Evordes)，瑞哈特捐贈，文特士。大約畫於1890年，荷蘭畫家荷德勒這幅作品構圖的特色在於他遠景的效果和對稱的圖形，堪稱藝術構圖的佳作。

圖101. 凱勒伯特 (Gustave Caillebotte)，《哈勒維大道》(Rue Halévy)，私人收藏，巴黎。凱勒伯特畫了好幾幅城市風景畫，畫中都是以極明顯的透視效果來突顯構圖。此外，他還利用氣氛（達文西式的薄霧）來加強景深。凱勒伯特也是印象派畫家，幾乎參加過所有印象派的畫展，這幅畫則是出現在第四次畫展中。

必要的透視法

在風景畫中，不論你畫的是房屋、村鎮入口、鄉野風光，特別是城市景觀，都必須用到透視法。

首先介紹兩個基本要素：

地平線（Horizon Line，簡稱 HL）

消失點（Vanish Point，簡稱 VP）

地平線是眼前一條假想線，例如看海時，就落在前方眼睛的高度（圖 102）。之後如果我們往高處站，地平線就跟著升高（圖 103）；而如果往低處站，地平線也就跟著降低（圖 104）。

位在地平線上的消失點負責匯集地平線上的平行垂線或與地平線形成角度的斜線，由此可歸納出兩種基本的透視法：

單一消失點的平行透視法（圖 105）

兩個消失點的成角透視法（圖 106）

（另外還有利用三個消失點的高空透視法，因為很少用於風景畫，因此這裡不多做介紹。）

此外，需記住分隔透視空間、找出中心點的方法（圖 107 及 108），還有如何將空間的深度以透視法分成同等份的規則：只要參考圖 109 到 113 的說明去做就可以了。

102

地平線

103

104

圖 102, 103 和 104. 地平線位於眼睛的高度，而且會依照我們目光的移動而跟著升高或降低。

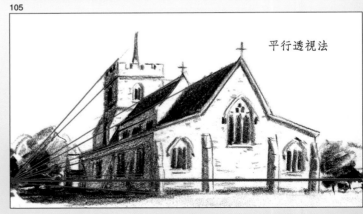
105

平行透視法

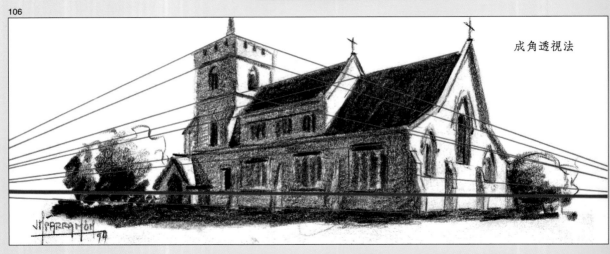
106

成角透視法

107

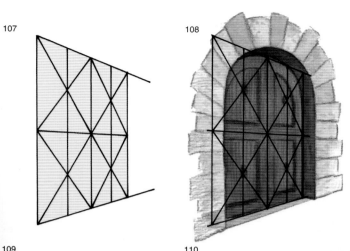

108

最後，請看圖114、115及116，當消失點落在畫面之外時，即可畫出**導引線**。

109 110

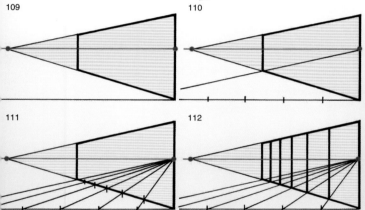

111 112

113

114 115

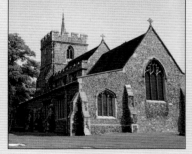

圖 105 和 106. （上頁）單一消失點的平行透視法 (Paralle perspective)（圖 105）及兩個消失點的成角透視法 (Oblique perspective)（圖 106）會產生不同的效果。圖中粗紅線是地平線。

圖 107 至 113. 找到透視中心點的方法（圖 107 和 108），以及逐步以透視將深度空間分成同等份。

116

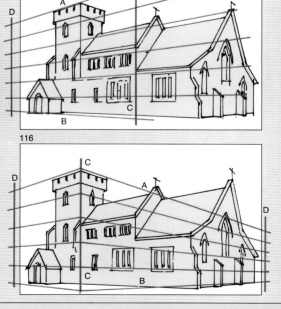

圖 114 至 116. 當消失點落在畫面之外時，要如何畫出導引線？
1.以目測方式畫出景物的高度線（A 及 B）。2.從最接近的頂點畫一條垂直線 (C)。3.在畫面外畫第二條垂直線 (D)。4.把第一條和第二條垂直線之間的空間分成同等份，如此聯接兩條垂直線間的分界線就可以畫出導引線了。

利用對比與氣氛強調景深

哲學家黑格爾 (Hegel) 在他的著作《藝術的系統》(System of Art) 中有一篇精闢的論述，告訴我們呈現景深的一個新方法，他說：

> 「在現實生活中，一切物體都會隨著周圍氣氛而改變顏色。」

又說：

> 「物體距離愈遠，顏色就褪得愈多，也愈看不出形狀，這是因為它的明暗對比逐漸消退。」

還說：

> 「一般皆相信前景最亮，愈往後愈暗，但並非如此；前景是最暗的也是最亮的；也就是說，前景的明暗對比最強烈。」

我試著將這個重要的理論歸納成兩個通則：

> 場景愈遠，顏色愈淡，傾向於藍色、紫色和灰色。
>
> 前景永遠比遠景更清晰、對比也更強烈。

請看圖 117，這幅畫就是這兩個規則的範例：前景是由位在兩側的兩艘船及水中清晰的倒影所構成；中景與遠景則是由船、帆及右方的建築物所構成，顏色較淡，偏灰色及藍色，輪廓也不太清晰。

達文西早在《繪畫專論》一書中詮釋過黑格爾的觀念，他說：

> 「你若仔細描繪出遠方的物體，那物體看起來就會像近在眼前一般。」

圖 117. 荷西‧帕拉蒙，《巴塞隆納的漁港碼頭》 (Fishermen's Quay at the Port of Barcelona)，貝爾加拉 (E. Vergara) 收藏。碼頭上的霧氣瀰漫，因而更容易營造氣氛與對比的效果，而這些效果則有助於構圖。

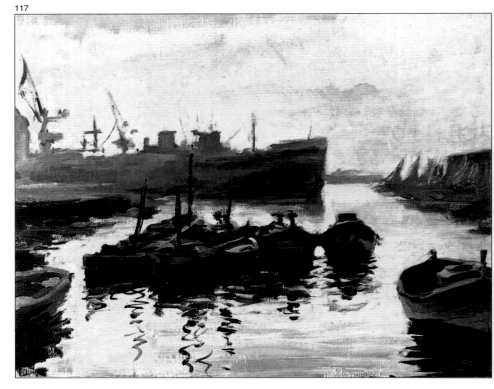

117

委拉斯蓋茲 (Velázquez) 為了畫出他所謂的簡略形態，就在畫中去除細部，讓輪廓顯得模糊不清、景物融入周遭氣氛中，我們在這幅名畫《宮女》(*Las Meninas*)（圖 118）中所看到的正是如此。

而在那幅城市風景畫中（圖 119），我利用逆光的手法，使景物的陰影部分和輪廓的明亮光暈產生強烈的對比，同時後景出現的濃霧也帶出氣氛。

總之，印象派畫家很懂得利用前景的對比與逐漸淡出的遠景來營造氣氛。

圖 118. 委拉斯蓋茲，《宮女》(局部)，普拉多美術館，馬德里。前景的人物，包括那隻狗，都相當清晰且呈現對比，相較於站在後方門邊注視著這一幕的那位紳士的模糊身影，形成鮮明的對比，而委拉斯蓋茲正是利用這種方法來強調景深。

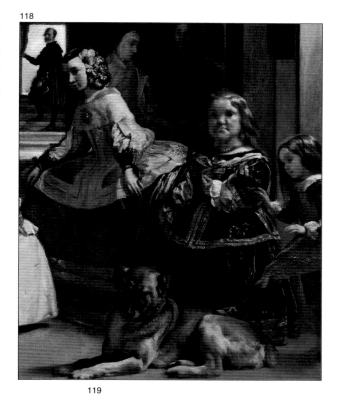

圖 119. 荷西・帕拉蒙，《聖奧古斯第廣場》(*San Agustí Square*)，私人收藏，巴塞隆納。利用逆光照明方式及突出前景的取景所營造出的氣氛，來強調第三度空間和距離感。

圖 120. 莫內，《塞納河流經吉凡尼》(*Seine R. through Giverny*)，巴黎奧塞美術館。這幅畫充分展現氣氛的效果，利用居間瀰漫的薄霧來突出第三度空間，也加強了構圖。

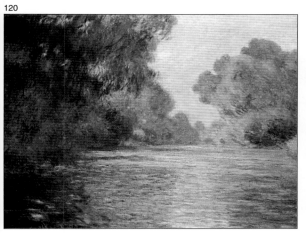

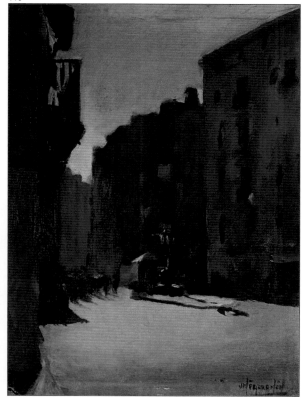

以對比來強調景深

我現在所要談的有關用來強調空氣與空間感的技巧，是所有專業畫家都了解，而且也實際運用於他們的畫作中，尤其是在風景畫之中。達文西也推崇這種技巧，他說：

> 「環繞一個物體的背景，應該要能夠在明亮部位呈現陰暗，而在陰影部位呈現明亮。」

達文西將這個理論實際表現在他自己的作品《麗妲》中，你可翻回本書的前幾頁重新再看看那幅畫（圖8，第12頁）。你應該也可以運用這種技巧，將陰暗物體或區域的邊緣畫亮，或者相反的畫法也行，好讓形狀或物體「脫離」背景，彼此分開，輪廓自然浮現，也同時加強了空間與景深，許多藝術家都是這麼畫的，塞尚也是，這點你可以從圖121的一幅風景畫局部圖和圖121A中看出來。

請注意觀察，並將圖121A中以紅點標示出的區域與局部圖（圖121）相對照，在A點處，他以一片深綠色來突出房屋的邊緣；在B點，塞尚則提高顏色的彩度讓這個區域與邊緣形成對比；在C點，再次利用不符事實的對比來強調房屋的邊稜；在D點，塞尚形成一個新的對比，同樣是不符事實的，來突出房屋前面的棚子；在E點，這片白色區域形成更大的對比，也突顯了這個部分。

121A

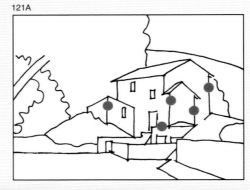

圖121和121A. 塞尚，《公園的樹木》(Trees in the Park)（局部），普希金(Pushkin)博物館，莫斯科。請仔細觀察，從所附的略圖及塞尚這幅風景畫的局部複製圖中可以看出，畫家用了一系列不符事實的對比，藉此使得一些物體的形狀突出於其他物體之上，也同時營造出更好的景深效果。

121

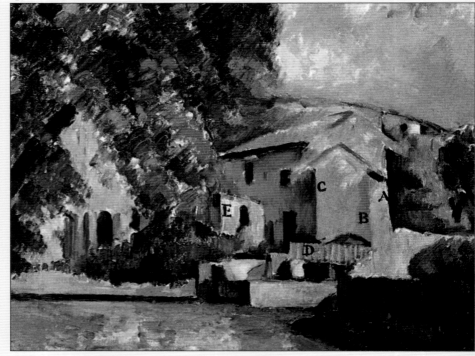

以前進色及後退色來強調景深

如果你先畫一道淺藍色或中藍色，下面再畫一道黃色，你就可以看出，黃色是一種具有「前進」效果的顏色，因此會跑到前景；而藍色則是「後退」的顏色，因此會覺得較有距離。

有關這方面，大家確實是會說也都知道：

　　暖色「前進」

　　冷色「後退」

此外，也制定了一個「前進」程度的順序，詳列在下表中。（見圖 122）

暖色 按「前進」順序	冷色 按「後退」順序
黃色	綠色
橙色	中藍色
生赭色	淺藍色
紅色	淺藍紫色
深紅色	灰藍色

有關這方面請參見圖 124 和 125。正如你所知道的，早期的風景畫家早已熟知「前進色」「後退色」的效果，而且也實際應用於畫作中，記得嗎？我們已經在本書的前幾頁，就在談到風景油畫的先驅時看過的（圖 18A，第 17 頁）。

不要一直畫，一直畫……偶爾要起身，停止作畫，暫時忘掉那幅畫，先擱下它。看看風景，如果你抽煙的話就吸根煙，或者喝杯冷飲……洗洗畫筆、調色板……放鬆一下……以便可以回過頭來試著鑑別，究竟那個部分畫得不錯，那個部分可以畫得更好。

圖 122. 黃色無疑的是最「前進」的顏色，而藍色則是最「後退」的顏色。

圖 124 和 125. 荷西・帕拉蒙，《孟什尼山風光》(Landscape in Montseny)，卡拔哈爾 (Carvajal) 收藏，卡利 (Cali)，哥倫比亞。在這幅畫中強調景深的方式是用色彩，在前景用土黃色，中景用深藍色和綠色，遠景則用略帶灰色的淺藍色。

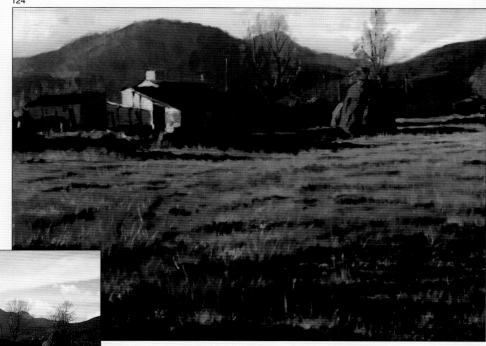

風景畫的表現法

表現就是創造。事實上，大家都認為，當一位真正的藝術家在面對一個模特兒或風景時，理所當然的他會很興奮的以自己的方式去看它，庫爾貝 (Courbet) 曾說，「我總是在興奮狀態下作畫」。觀照自己並畫出「他自己的」景色，甚至於去更改事實。

然而，修飾事實，改變景物的形狀與顏色是對的嗎？是的，是的，完全正確！許多優秀的藝術家都鼓吹這個觀念，他們認為作畫時應該按照自己內心所看的去畫，而他們也的確將這個觀念表現於作品之中。

> 「在我眼中，米開蘭基羅、米勒、赫曼德 (Lhermitte) 才是真正的畫家，因為他們所畫的並非事物本身的樣子，而是根據他們的感覺和他們所看的去畫。」——梵谷

修飾、變化、表現……這才是真正的藝術！（圖 126 至 129）在看到美的景色時，你難道不曾有過感動？想像著已將它畫下，以「你的」方式去看主題、形狀、色彩、對比？以「你的」方式去表現它？

啊！不過表現藝術並不容易！因為表現法和想像力有相當密切的關係，而試圖傳授想像力……（很難喔！）然而，請容我說明表現方法的幾個概念。

首先我們必須說明，幻想力和想像力取決於三項要素：

　　1.再現能力

　　2.組合能力

當然就會產生：

　　3.創造能力

再現能力

一位藝術家一站到某個景色前或初次見到某個景色時，在他立起畫架之前，他會先仔細觀察一段時間，並且在心中斟酌各種可能性；分析整體形狀的大概，各個要素的個別形狀，前景的顏色如何去配合中、遠景，色調與色彩的對比……就在分析當中，或許是本能反應，也可能是刻意的，他的腦中浮現了其他見過或記起的影像，記起了它的效果、它的美或它被表現出的個人風格。他可能記得梵谷的用色，塞尚的造型，某部電影中和諧的色調，某天在某地所見到的氣氛效果，一張黑白照片中的對比……他內心這種再現影像的能力，可以引導他去幻想、去修改、去變化。然後就換第二項要素開始起作用了。

圖 126 和 127. 荷西·帕拉蒙，《貝爾貝爾的雪景》(Snowy Scenery, Bellver)，卡拔哈爾收藏，卡利，哥倫比亞。將景物（圖 126 為照片）轉變成畫作（圖 127）的表現過程中，刪除了背景中的樹木和陰影較寬的一片小山丘，同時將呈對角線的堤防變暗，藉以突顯 Z 字型的構圖。

126

127

將所看的與想看的影像結合起來的能力

那種能夠看到其他顏色、其他形狀的能力，也就是再現一種與眼前所見不同影像的能力，可以使得實際的景物（眼前所見的風景）消失，而讓藝術家心中所「見」的風景浮現。從這時開始，藝術家將所看到的與想看的影像結合起來，「經營」他自己的風景，發現組合事實與回憶的方法，並研究新的可能性，突出、強調、減少、刪除……而後進入了創造的領域。

創造能力

創造力是個時髦的名詞，大家常談到創造力，談到具有創造力的藝術家，然而……創造力究竟是什麼?我會這麼解釋:

面對一項我們希望改變的事物，

能以一種新的態度

去想像，去思考，去看和去做。

這裡所謂的「態度」非常重要: 能夠再現我們所有的認知、想法與反應，並將其表現在希望尋求新的解決方法的決心上，以嚮往一幅未來的畫，一幅與目前所知的事實和過去表現的內容都不同的畫; 如此才能夠使眼前的景物變成具有創造力、獨創性的全新景色。

表現藝術的三大祕訣

前面談到表現法的三大要素時，我曾提過表現藝術的三個具體的基本名詞:

1. 增加
2. 減少
3. 刪除

增加，如: 突顯、誇大、強化……某個顏色，像是稻草堆的黃色，它背後的深綠色……突顯對比……增加前景中草地的寬度……

減少，如: 淡出、柔和、縮小……路的寬度，雲的面積，讓地平線上的山影逐漸淡出，讓陰影的對比不那麼強烈……

刪除，如: 消去、遮住、撤除……右邊的灌木叢，前景的雜草，刪掉電線桿，背景中的現代建築……

圖 128 和 129. 荷西·帕拉蒙，《巴塞隆納的漁人碼頭》(Fishmen's Quay, Barcelona)，私人收藏。基本上景物並未改變，但從較高的角度去想像，同時以暖色調代替冷色調，還強調了對比與氣氛。

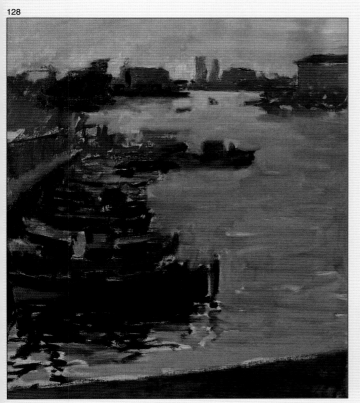

128

129

表現法的大問題

會有這樣的情況發生：某人帶著畫架和顏料出門去寫生，突然在回程途中或者只是走過一個斜坡，畫題出現了。他便停了下來，看了又看，看看遠處，再看看近處，然後……

「太棒了！背景藍一點，前景幾乎全黑，就像剪影一樣，背景的房屋對比鮮明，周圍還彌漫著鮮黃色……天啊，好棒的一幅畫！讓我想起梵谷那幅普羅旺斯的鄉村風光圖！我要以粗獷的筆觸畫出這座山……，再以黑綠兩色畫那茂密的灌木叢，我不畫陰影，全部上色……！」

結果這個人是從內心看到了這幅畫沒錯，也產生了極大的感動，欣喜若狂的想著他的畫將會是什麼樣子……支起畫架，固定畫布，拿起畫筆和調色盤……他好心急！認定那幅畫一定是曠世傑作！然後就開始畫了。對，對，就是這樣！然而經過半個小時的自由揮灑，這幅畫竟然與自己所想像的大相逕庭；又畫了一幅畫，沒錯，但卻依舊是自己一貫的風格，和以往的畫完全一樣。這是怎麼回事？

就讓後印象派大師波納爾 (Bonnard)，一位真正的現代繪畫權威，來為你解釋失敗的原因。

「一幅畫的出發點原則上是個意念，這個意念決定了主題與那幅畫的樣子；藉由這個意念畫作才能成為一件藝術品。然而，正當畫家注視著實景的同時，這個最初的意念會逐步消散，不幸的，實景就開始入侵，以至佔了優勢，這時候，藝術家所畫的，就不是『他自己的』作品了。」

莫內認為受到景物支配是件很可怕的事，因為他知道，如果長期間任由景物主導，就會迷失，所以有時候，特別是

在他晚年，他會在景物前開始作畫，但卻在畫室中完成作品（圖 130 和 132，圖 132 在下頁）。波納爾也坦承：

「我曾試圖以嚴謹的態度去寫生；而在不知不覺中，我竟完全受到眼前景物的吸引，我不再是我自己了；因此我不得不自我防衛，從此，我只在畫室作畫，一切都在畫室中完成。」

如何能拒絕景物的誘惑呢？讓我們聽聽塞尚怎麼說：

「面對主題時，我對自己想畫的景物有著堅定的意念，從大自然中我只接受與我意念相關的部分，根據我最初的概念去接受景色中的形狀與顏色。」

我想像塞尚長時間注視著他的景物，直到產生了能夠引導他作畫的堅定意念，然後我再想像他在作畫時，不斷像唸咒語般地說著，「畫我所看的」、「畫我所看的」，以對抗實景的誘惑。當然，這並不容易，但卻是不二法門。另外還要提到，塞尚——和其他所有藝術家一樣（我

圖 130 和 132.（下頁）
我在威尼斯觀光時拍下了大家所熟知的大運河，我當時想起莫內也以這個地點畫過一幅名為《威尼斯的大運河》(Great Canal, Venice) 的畫作（目前藏於波士頓美術館），回到家之後，我找出了那幅複製圖，對照之下，莫內絕佳的表現法不言可喻。

圖 131.（下頁）塞尚，《聖維克多山》(Mt. Sainte-Victoire)，泰森夫婦收藏，費城。他在最後幾幅作品中體現他的理論「從大自然中只接受與自己意念相關的部分」，他正是這麼完全依照自己的表現法作畫，而為立體主義譜下了序曲。

130

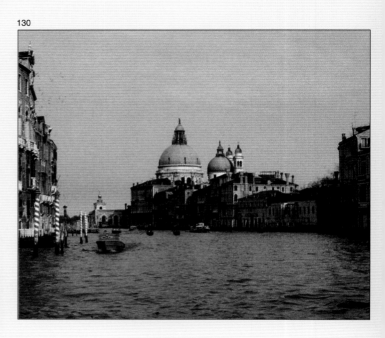

必須重覆一次：和其他所有藝術家一樣）
——常以同一主題多次作畫，以《聖維
克多山》（圖131）為例，塞尚共畫了五
十五次，這是訓練表現法最好的方式。

最後一個建議

為了讓你的構圖與表現手法更臻完善，
請容我再次強調，你每週都應該抽出幾
個小時去逛逛畫展或美術館。另一方面，
你也該多買些附有豐富精美複製圖的藝
術書籍（有關印象主義、野獸主義等方
面有很多好書）。

131

132

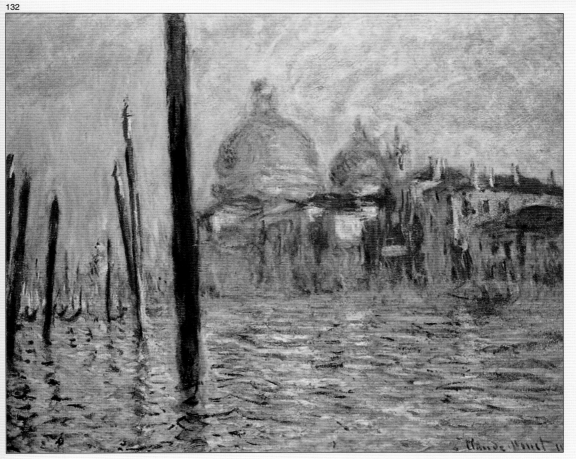

圖 133. 梵谷,《自畫
像》(*Self-Portrait*),
巴黎奧塞美術館。

風景畫中的色彩

很久以前，我曾在偶然間讀到一篇色彩的理論，那是梵谷百餘年前，在一封寫給他弟弟狄奧的信中所提及的。令人好奇的是，當時的梵谷，竟然已經能夠利用三原色調出大自然的所有顏色了。同時，梵谷也定出補色對比，並且提到，以不同比例的補色相混合，可以得到濁色系。這篇令人驚嘆的內容也正解釋了為何梵谷的畫中可以看到那麼豐富的色彩與對比。本章將重述梵谷的理論，並且解說風景畫中的色彩部分，同時在最後幾頁中還會介紹風景油畫所需的材料和用具。

色彩理論

梵谷曾在寫給他弟弟的一封信中，論及他對於色彩的全套觀念，這些觀念只需增加篇幅、加入一些現況及詳盡的解釋，就可編輯出一本「現代畫家完全用色手冊」了。

以下是梵谷這篇色彩論的内容：

「那是指德拉克洛瓦深信不疑的真理：古代的畫家認為只有三原色，而現代畫家也不承認有其他原色的存在。」

梵谷接著又說：

「這三種是唯一無法分解或調出的顏色，因此必須斷定，在大自然中，真正的原色只有三種。」

這也就是說，只要混合這三原色，我們就可以調出大自然中的所有顏色（圖134）。

「只要將這三種顏色兩兩相混合，就可產生三種第二次色。」

三原色（圖 135, 136）
紫紅（帶紫色的紅）（註一）
黃
藍

第二次色（圖 137）
紅……（紫紅＋黃）
綠……（藍＋黃）
深藍……（藍＋紫紅）

圖 134. 荷西・帕拉蒙，《三色風景油畫》(Landscape in Oil with Three Colors)，畫家自藏品。是的，這幅是我自己的作品，而我只用三種顏色（加上白色）作畫，你可以看到，油畫中的三種顏色正是三原色：藍色、黃色和紫紅色。

134

135

檸檬鎘黃 (cadmium lemon yellow)、洋紅 (garanza carmine)、和普魯士藍 (Prussian blue)（後兩種顏色以白色調淡），是油畫顏料中等於三原色的三種顏色，如果以相等比例混合可調出黑色；也可以不同比例混合，有時再以黑色降低明度或以白色增加明度，如此就可畫出大自然的所有顏色來了。

此處我們可以把梵谷的理論再加擴張，除了這些混合色外，我們可用一種原色混合一種第二次色，如此我們便調出了第三次色：

第三次色（圖 138）

黃綠……（綠＋黃）
翠綠……（綠＋藍）
群青……（藍＋深藍）
藍紫……（深藍＋紫紅）
深紅……（紫紅＋紅）
橙……（紅＋黃）

如果我們把一種第二次色和一種第三次色相混合，我們的顏色便增至十二種以上，那麼只要以此類推，理論上我們可調出無盡的色調與顏色。

請參見圖 139，這是所謂的色環，色環中的三原色以 "P" 表示，第二次色以 "S" 表示，第三次色則以 "T" 表示。

註一：在梵谷的《致狄奧信》一書中，梵谷曾提到紅色為原色而紫紅色為第二次色。但在目前，經過專家的科學研究，並由 DIN 標準認可，紅色是第二次色，而紫紅色 (magenta)──指帶紫的紅色──反被認定為原色。

圖 136, 137 和 138. 三原色（圖 136）；混合兩種原色得到的第二次色（圖 137）；混合一種原色和一種第二次色得到的六種第三次色（圖 138）。

圖 139. 這是由三原色、第二次色和第三次色組成的色環，三原色以 "P" 表示，三種第二次色以 "S" 表示，六種第三次色則以 "T" 表示。

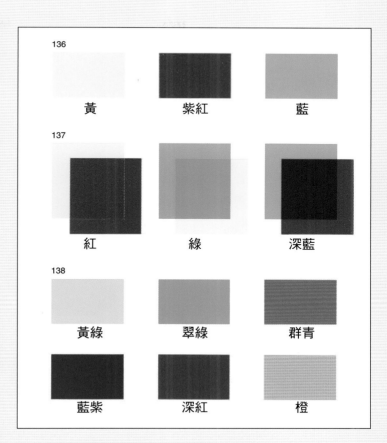

136

| 黃 | 紫紅 | 藍 |

137

| 紅 | 綠 | 深藍 |

138

| 黃綠 | 翠綠 | 群青 |
| 藍紫 | 深紅 | 橙 |

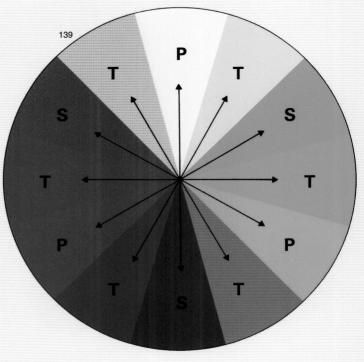

139

補色

現在梵谷繼續談補色及同時對比法：

「混合兩種原色可調出一種第二次色，如果把這種第二次色和剛剛沒有混合進去的第三種原色並列在一起，就能產生最出色的效果——就是對比」（圖140）。

「我們可以把三原色都稱之為補色，因為它們都是與其相對的第二次色的補色。」

「如果將補色等量並排——梵谷又說——彼此會將明度強烈的提昇，其強度幾乎超越人類肉眼所能承受的程度」（圖141）。

利用補色並列時所造成的突兀與尖銳的感覺，可以產生鮮明的色彩對比效果。梵谷與野獸派畫家均利用這些對比創作。

「另一個特殊的現象——梵谷接著說——若將補色相混合，會變成一種近乎黑色的灰色，完全沒有彩度的無彩度」（圖142）。

灰色的陷阱

小心！梵谷這話是在警告大家，不要落入這個我稱之為「灰色的陷阱」；初學者相當容易落入這個陷阱，他們常因缺乏經驗而濫用白色去調色，讓白色變成所有顏色和明色調的主角……此外，也因隨意混合補色，畫出了差勁的色彩！

140

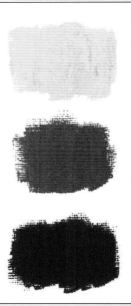

圖 140. 補色深藍是由藍及紫紅混合而調出的第二次色，因此它是黃色的補色。紅色是由黃和紫紅混合而調出的第二次色，因此它是藍色的補色。綠色是由藍色和黃色混合而調出的第二次色，因此它是紫紅的補色。

141

圖 141. 補色並置所產生的最鮮明對比。

圖 142. 兩種補色混合可調出黑褐色，若再加入白色，則呈現濁色調。

142

143

144

143A

舊畫布該如何處理? 千萬別丟棄,只需利用調色板上剩下的顏料,將畫布重新塗上一層,這樣便可有一層灰色的底色。如果那是一幅失敗的畫作,如此便可呈現凝塊與立體感,看起來就像梵谷的厚塗法畫法。

圖 143 和 143A. 以不同比例混合補色,並加入白色,就可調出混濁色(圖143A),正如你在這幅畫中可以看出的,這是一種具豐富色階的色系。這幅風景畫是我在庇里牛斯山區,一個名為多拉(Torla)鎮所畫的。

那麼,你或許會說,補色既然這麼麻煩,那麼是不是一點用處也沒有呢?
當然有啦! 請看梵谷的這段話:

「但是二種補色若以不同比例相混合——例如將深藍色和紅色以 8 比 2 相混合——那麼僅會有部分抵消,而調出一種混濁色,如此既顯現色彩,又不致妨礙兩種顏色的和諧性。」

請參見圖 143 及 143A,畫中充分呈現濁色系,都是以補色混合,有時加進白色所調出的;這種調色是為了使顏色混濁,而呈現灰白,並降低顏色的彩度。
既然我們已提到色系,現在就讓梵谷告訴我們配色的技巧。

色系與色彩的和諧

原則上，色彩的調和來自於大自然本身，因為在大自然中存有一種光的傾向(luminous tendency)，能使一些顏色與另一些顏色產生關係，並使所有顏色調和起來。仲夏的烈日下，尤其又在午後的鄉村景致中，光的傾向是暖和的，也就是說，是傾向於黃色、橙色、土黃色、深褐色、紅色和深紅色（圖145）；冬季時，在日出時分的田野間，最好在高山上，光的傾向是帶藍色的，由冷色系的藍色、綠色和藍紫色所組成（圖146）；在一個多雲的日子，不論是在平原、在海上、在城市或沙灘，尤其如果下過雨，景色會傾向於灰色，看到的盡是灰色系，顯得有點混濁（圖147）。

不過光的傾向倒不一定都這麼具體，因此必須去詮釋，從下列三種色系中選擇一個主色系，而這正是決定一幅藝術作品好壞的重要因素。

暖色系

所謂「色系」是指一系列經過分類整理的顏色，而「暖」則與感覺結合，因為紅色及其衍生色會給人溫暖、炎熱的感覺，這些顏色包括在色環上的黃綠色、黃色、橙色、紅色、深紅色、紫紅色及

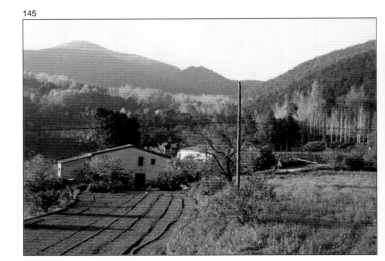

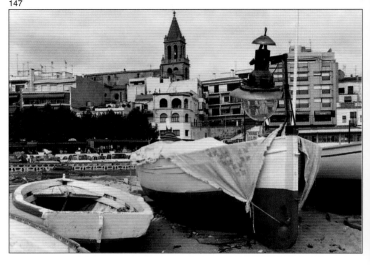

圖145, 146和147. （荷西‧帕拉蒙攝）我在作畫的景點拍攝這些照片，希望以圖片證明，在每天不同的時刻及不同的天氣下，不論是萬里無雲、烈日當空，或者是烏雲密佈，大自然總是展現一種和諧的色調，或傾向暖色系，或冷色系，或濁色系。最上面一幅（圖145）是高山景致，攝於夏季午後6點；中間一幅（圖146），攝於同一地點，時間則在上午10點；下圖（圖147）則是澎湃海岸(Costa Brava)的小鎮風光，攝於一個陰天的正午12點。

藍紫色（圖148A）。不過，以暖色系作畫並不表示只能以這些顏色作畫，還是可以使用任何顏色，只不過以上述顏色為主而已（圖148）。

冷色系

藍色及其衍生色都屬於冷色系，包括黃綠色、綠色、翠綠色、藍色、群青色、深藍色及藍紫色（圖149A）。所謂以冷色系作畫，和前面暖色系的情況相同，並不排除紅色、黃色、赭色、土黃色、深紅色等色，但以冷色主導整個畫面。請見圖149，這是以冷色系所畫的風景畫。

濁色系

就色相而言這是個陣容龐大的色系，是由不同比例的補色混合，再加上不定量的白色所調出的一系列顏色。這個色系涵蓋了所有的顏色，因此既可為暖色，也可以是冷色，但一定以灰灰濁濁的混濁色為主。這個色系不論過去或現在都是許多藝術家所畫佳作的主要色系（請見圖150的範例）。

圖148, 149 和 150. （由上而下）荷西‧帕拉蒙，《多勒》(*La Torra*)，畫家自藏品（圖148）。這是一幅暖色系的風景畫。《布雷達的入口》(*Entrada a Breda*)，私人收藏（圖149）。這幅是以冷色系所繪出。《魯比的景色》(*Paisaje en Rupit*)，私人收藏（圖150）。這幅則是以濁色系所繪出。同時也請參考每幅圖上的色環，分別表示暖色系、冷色系，以及由補色加白色混合而調出的濁色系。

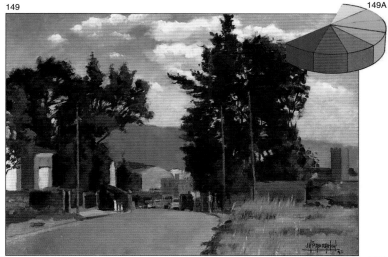

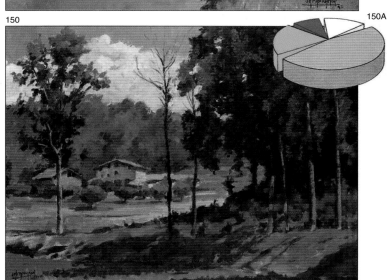

色彩法，明暗法

自印象派畫家將豐富的光線與色彩帶入繪畫藝術以來，風景畫家——也可以此類推至其他種類的畫家——便一分為二：

1. 有一種畫家較喜歡以色塊去區分不同的物體，而有時則不管光與影所可能產生的影響；而

2. 另一種畫家同樣運用色彩，但較喜歡以光與影的效果去詮釋物體所在的空間。

前者稱之為色彩派畫家 (colorist)，而後者則為明暗派畫家 (valuist)（以固有色及色調色來區分物體所在的空間）。前者是先看色彩、後看圖像；後者則重物體的形式，以表現其具體的存在。梵谷是個百分之百的色彩派畫家，達利 (Dalí) 則是十足的明暗派畫家。以風景畫而言，

色彩派畫風無疑是比較接近現代繪畫的。

明暗法

要記得所謂區別明暗就是等於表現不同色調，並依實際情況加上深淺不一的明度。在繪畫上要區別明暗度，則是利用物體的固有色 (local color)（罌粟花的紅色、草地的綠色、稻草堆的黃色），和陰影所造成的色調色 (tonal color) 或暗色。最後，有關陰影部分，則可分為固有陰影色和投射陰影（圖 152）。

當然，若想讓圖形表現光影效果，光源必需在側前方、側面、半逆光或逆光（圖 153）。此外，必須

如果你有卡帶或手提收音機，作畫時不妨隨身攜帶，以便聽聽音樂。許多職業畫家不論在畫室作畫或在戶外寫生都是這麼做的，不過最好是電池式的手提音響，不可使用汽車音響，那會把汽車電力耗盡。

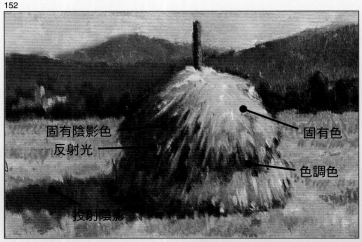

固有陰影色
反射光
固有色
色調色
投射陰影

圖 152. 這是一幅明暗法的範例，一個稻草堆，它的立體感來自於固有色、色調色、固有陰影色、反射光及投射陰影。

圖 153. 達利，《利加特港聖母》 (The Madonna de Port Lligat)（局部），私人收藏。達利是位明暗派畫家，他總是以強調光影產生的效果來處理物體和形狀。

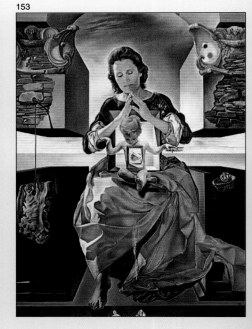

2

控制光線的強度——強光或弱光——以及光源的品質——直射光或漫射光，以造成明顯的色調及明度對比，如此甚至於可在烏雲密佈的日子裡，讓物體沒有任何陰影，這就是色彩法了。

色彩法

一幅風景畫可以不畫立體感、不畫陰影嗎？是的，只因為顏色本身色相不同，因此可以區別、表現物體的形狀。

圖 154 和 155 這幅色彩法畫作可證明上面那句話，這是莫內所畫《阿戎堆的帆船賽》之局部圖，從這兒我們可以看出，第一幅黑白複製圖，由於缺少明暗度，也就是明暗變化，因此很難分辨形狀；而下面另一幅複製圖（圖 155），雖然也沒有明度及陰影，但色彩本身即可將物體形狀表現無遺。

現在請記下這段結論：

在沒有陽光或陰沉沉的日子裡，若要以色彩法繪畫，光源最好來自前方，且以漫射光為佳。

154

155

156

圖 154 和 155. 莫內，《阿戎堆的帆船賽》(*Boat Race in Argenteuil*)（局部），巴黎奧塞美術館。這幅莫內畫作的局部圖，是以色彩法畫成，沒有任何光影技巧，因此以黑白呈現時，幾乎看不出形狀（圖 154）；但若以原色複製時，色彩便使形狀突顯出來了。

圖 156. 梵谷，《鄉村街景》(*Country Road*)（局部），塔得美術館 (Ateneumin Taidemuseo)，奧得 (Autell) 收藏，赫爾辛基。平面色彩，毫無陰影，但色彩仍將物體形狀表現無遺，這就是梵谷的色彩畫法。

油畫的材料與用具

我將會盡量簡單扼要，而且會以圖解方式說明——一張圖表勝過繁複的說明；我將告訴你藝術家在畫油畫時所使用的材料與用具，同時也將介紹職業畫家在戶外寫生時所用的材料（註一）。

首先我們看看下一頁的圖，那是職業畫家常用的各種顏色，並請注意，在這調色板上的十二種顏色中，我們可以略去有打星號的顏色，也就是檸檬鎘黃、焦黃、永固綠三色。建議你所有的顏料都可選擇中號軟管（20 或 25 立方公分），只有白色可選用大號的（115 或 150 立方公分）。

油畫顏料相當昂貴，因此許多職業畫家會選用習作級的顏料，因為它較為經濟，而品質也不錯。至於廠牌，職業級的林布蘭 (Rembrandt)、溫莎與牛頓 (Winsor & Newton)、修明克 (Schminker)、泰坦 (Titán) 都不錯；習作級的則可選用阿姆斯特丹 (Amsterdam)、梵谷 (van Gogh)、布爾喬亞 (Bourgeois)。

註一：有關油畫的材料與用具，若需更詳盡的資料，請參考本系列同一作者所著之《油畫》一書或作者另一系列「畫藝大全」的《油畫》。

溶劑：亞麻仁油和松節油

從管中擠出的油畫顏料有時過於濃稠，因此需要以溶劑來稀釋，包括油類、畫油、凡尼斯 (varnish)。最常用的油是亞麻仁油，因其較油、揮發慢；相反的，松節油是一種揮發性很強的溶劑，由於它沒有光澤，很多藝術家就只用這種溶劑，而我也是。混合油 (medium) 是一種常見的溶劑，它是由亞麻仁油和松節油以相同比例混合而成的。

先乾再油的準則

這個準則提醒我們，畫油畫時應先用松節油溶解顏料——因為它是乾性的，上層再以亞麻仁油作溶劑——這是油性的。或者也可以從頭至尾都用松節油：先上稀釋的顏料——乾性的，然後再上幾乎不加溶劑的濃稠顏料——油性的。絕不能先油再乾，也就是說，不能先上油性顏料再上乾性的表層，這樣的話表層——乾性的(加松節油的)——，會乾得比油性的 (加亞麻仁油的) 底層快，等到底層乾了之後，表層就跟著收縮，而經過一段時間之後，圖畫便會出現裂紋（圖 158）。

157

油畫顏料打不開時，通常是蓋子上的顏料乾掉而卡住螺紋，這時不可強行打開，否則軟管可能會扭斷；其實很簡單，只要點個火柴或用打火機，把蓋子略為加熱(如果蓋子是塑膠製的則不可過熱)，然後用塊布（免得燙到）把蓋子輕輕撐開就行了。

158

圖 158. 如果沒注意「先乾再油」的準則，一段時間後，便會如本頁文中所述，畫上會產生裂紋。

圖 159. （下頁）這是職業畫家常用的油畫顏料盤，共有 12 色，另外加上白色，也可縮減為 9 色，去掉有打星號的 3 色：檸檬鎘黃、焦黃及永固綠。不過這只是典型的色彩組合，有些畫家會有所更動或增加，例如把焦黃色換成英格蘭紅，或將鈷藍換成藍綠色……。

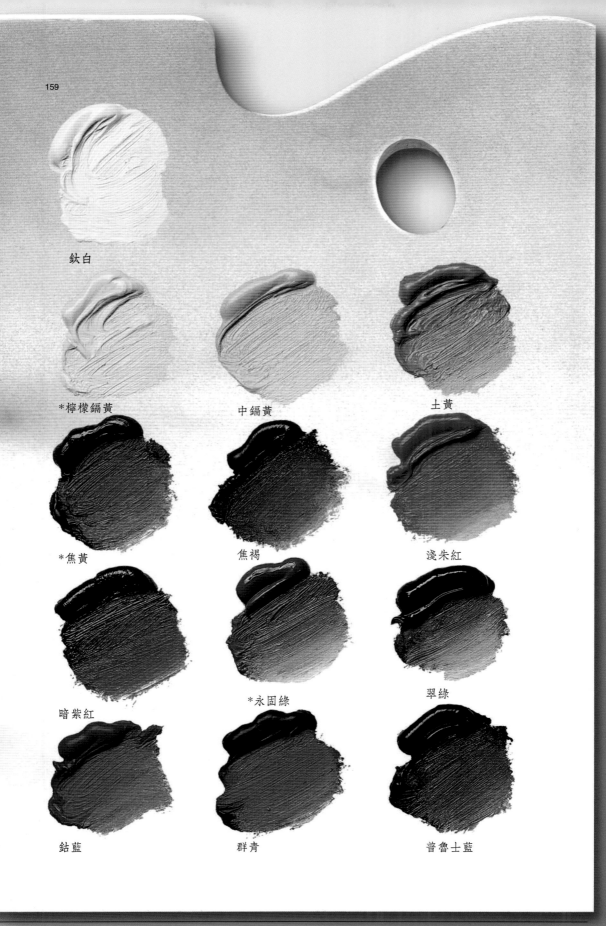

159

鈦白

*檸檬鎘黃 中鎘黃 土黃

*焦黃 焦褐 淺朱紅

暗紫紅 *永固綠 翠綠

鈷藍 群青 普魯士藍

畫布，畫筆，調色刀

事實上，除了畫布外，油畫也可以畫在紙板、畫紙、亞麻布等各種材料上（圖160）。畫布的顆粒可分細、中、粗三種，有三種規格：人物、風景、海景（圖161），尺寸則由22公分到195公分寬，將近2公尺左右的寬幅，有關這方面有個「國際油畫畫框尺寸表」可做參考（圖162）。例如，購買時可說：「我要買中顆粒、12號風景畫布。」不過也有人在紙板上作畫，只需事先「過蒜」（用蒜在表面塗抹）即可；或者直接購買作畫用的紙板，它的尺寸只到5號；甚至也有人在木板上作畫；不論是亞麻布、紙板、木板。請注意，市面上有一種打底用的顏料，可以直接使用於未經處理的材料上。最後，也可以在粗糙的紙上作畫，但通常只用於小幅作品。現在請看圖163，這是兩張畫布和一個木製內框，它的四個內角均有嵌片來固定畫布，同時上下各有一個內框固定鈕，這是防止剛畫好的作品在搬動時弄髒或損壞的小裝置。同時請看這張圖下的小框框（圖163A），這可代替畫框固定鈕，直接把圖畫和備用畫布的四角固定，也是方便讓剛畫好的作品順利搬動。

常用的油畫畫筆通常是用豬鬃做的，不過畫細部時也用貂毛或者用較便宜的合成毛。畫筆依筆尖不同分為三種：圓筆、榛型筆（也稱為「扁圓」筆）、扁筆（圖164）。通常筆毛的粗細及畫筆的尺寸都會印在筆桿上，尺寸號碼是從0到22的雙數（圖167）；同時請參考附圖所列出的一般油畫常用的畫筆組合。

160

161

162

國際油畫畫框尺寸			
號數	人物 (F)	風景 (P)	海景 (M)
1	22×16	22×14	22×12
2	24×19	24×16	24×14
3	27×22	27×19	27×16
4	33×24	33×22	33×19
5	35×27	35×24	35×22
6	41×33	41×27	41×24
8	46×38	46×33	46×27
10	55×46	55×38	55×33
12	61×50	61×46	61×38
15	65×54	65×50	65×46
20	73×60	73×54	73×50
25	81×65	81×60	81×54
30	92×73	92×65	92×60
40	100×81	100×73	100×65
50	116×89	116×81	116×73
60	130×97	130×89	130×81
80	146×114	146×97	146×90
100	162×130	162×114	162×97
120	195×130	195×114	195×97

圖160. 油畫適用的底材：A.畫布；B.厚紙板；C.亞麻布；D.帆布；E.畫紙。

圖161. 畫框尺寸，分別適用於人物、風景、海景。

圖162. 國際油畫畫框尺寸表。

圖163和163A. 有內框及內框固定鈕的畫布。

163

163A

最後，至少還需要一把調色刀，它的樣子就像泥水匠用的三角鏟或抹刀，必要時可用來刮除並修改畫面，也可用來清理調色板（圖166）。

164

165

畫完必須清洗畫筆。是的，而且必須趁顏料未乾的時候就趕快清洗；如果顏料已經乾了，那麼那支筆也可以扔了。首先用水和布把顏料去掉，之後再用水和肥皂把殘餘的顏料沖掉。很麻煩吧?!不過可以把筆放在一盤水中擱上兩天，可不能再久囉!

166

圖164. 圓筆，榛型筆及扁筆。

圖166. 三角鏟形狀的調色刀（刮刀）。

圖167. 由0到22號的畫筆。

常用畫筆組合
鬃毛：
2支6號圓筆
2支8號扁筆
2支10號榛型筆
2支12號扁筆
1支12號榛型筆
1支14號榛型筆
1支18號扁筆
1支20號扁筆
貂毛或合成毛：
1支4號圓筆
1支6號圓筆
1支8號圓筆

167

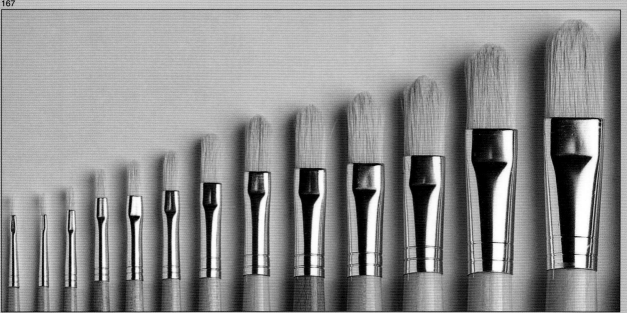

調色板及寫生用具

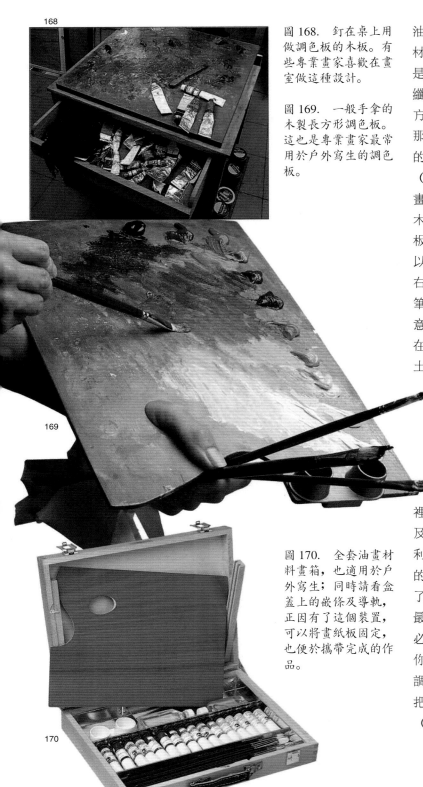

圖 168. 釘在桌上用做調色板的木板。有些專業畫家喜歡在畫室做這種設計。

圖 169. 一般手拿的木製長方形調色板。這也是專業畫家最常用於戶外寫生的調色板。

圖 170. 全套油畫材料畫箱,也適用於戶外寫生;同時請看盒蓋上的嵌條及導軌,正因有了這個裝置,可以將畫紙板固定,也便於攜帶完成的作品。

油畫用調色板可以是圓形或長方形的,材質則可以是木板、塑膠,甚至於可以是紙製的(那是以紙板為底的一疊植物纖維紙張,壓鑄成調色板的形狀,它的方便之處在於每次用完只需撕下用過的那張丟棄即可)。有些藝術家則會在畫室的桌上釘塊固定的木板,做為調色板用(圖 168)。但毫無疑問的,不論是用於畫室或戶外寫生,職業畫家的最愛仍是木製長方形調色板。請看圖 169 的調色板,同時也順便看看拿調色板的方法,以左手握住調色板、畫筆和一塊抹布,右手則抓住正用來調色和作畫的那支筆;同時請看在最邊緣的油壺,並請注意,顏色的配置是有一定的順序:白色在右上方,往左依次為檸檬黃、中鎘黃、土黃色、紅色等。配置順序固然可以更動,但最好還是要有個固定的順序,且不要隨意變換,這樣在作畫時才能很容易的就「找到」每種顏色。最後,請看圖 170,這是一般戶外速寫或做小品寫生時所用的全套器材,請注意,箱子裡除了顏料罐、調色板、畫筆、調色刀及松節油外,還可攜帶用做畫布的紙板,利用盒上一對嵌條及導軌,就可將畫的紙板固定,這樣就不怕會弄髒或損壞了。

最後,請細看下頁附圖,那是戶外寫生必備的用具。只需要一個附畫架的畫箱,你就可以輕鬆的攜帶畫布、顏料、畫筆、調色板、調色刀、溶劑等;另外也可帶把舒適耐用的椅子、帽子、音樂卡帶……(圖 172 和 173)。

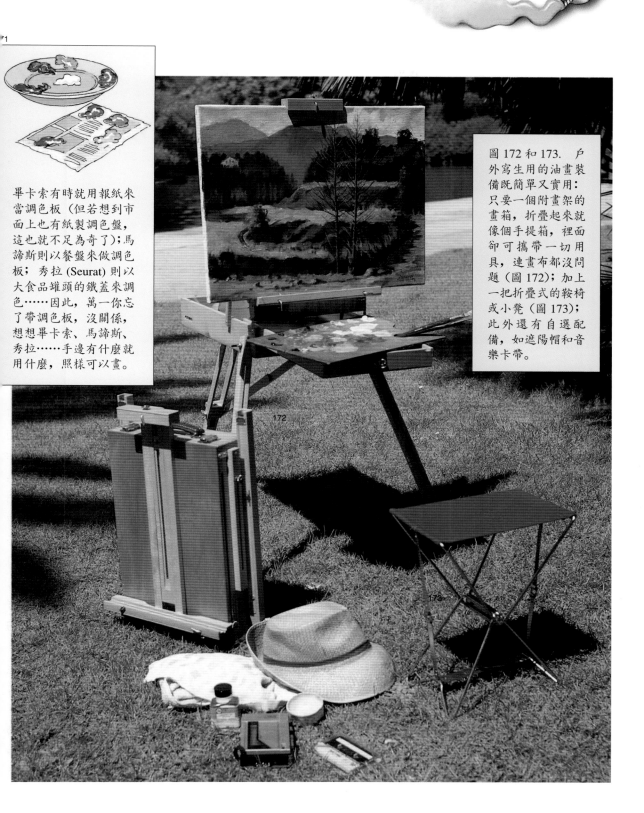

畢卡索有時就用報紙來當調色板（但若想到市面上也有紙製調色盤，這也就不足為奇了）；馬諦斯則以餐盤來做調色板；秀拉 (Seurat) 則以大食品罐頭的鐵蓋來調色……因此，萬一你忘了帶調色板，沒關係，想想畢卡索、馬諦斯、秀拉……手邊有什麼就用什麼，照樣可以畫。

圖 172 和 173. 戶外寫生用的油畫裝備既簡單又實用：只要一個附畫架的畫箱，折疊起來就像個手提箱，裡面卻可攜帶一切用具，連畫布都沒問題（圖 172）；加上一把折疊式的鞍椅或小凳（圖 173）；此外還有自選配備，如遮陽帽和音樂卡帶。

172

173

174

175

圖 174 和 175. 荷
西‧帕拉蒙,《滿佈雲
朵的風景》(*Paisaje
con cúmulos*)(局部),
私人收藏。

風景油畫的個別景物

風景是由一系列的景物所構成，由於個別的特性與差異頗多，我想還是分別說明較好。這部分，我們將一面畫一面說明，而你則可一面欣賞一面練習：包括天空、大地、房舍、樹木、灌木、水景、河流、海洋、船隻、人物……所有風景油畫中常見的景物都有；同時我們也將盡可能詳細解說這些景物獨有的特性與差異，例如夏季和冬季不同的天際景象，滿天雲彩與萬里無雲的不同，陽光普照天色和陰霾的不同，以及上午與下午景色的不同等。

天空

請注意右頁圖 178 中的天空雲景：畫在紙上的油彩，畫幅 24.8×29.2 公分，背面以英文寫著「9 月 27 日正午，雨後天空明亮，刮西風」，這幅畫是康斯塔伯於 1821 年在英格蘭的索夫克所繪製的。康斯塔伯常以天空雲景為主題作畫，對他而言，天空在畫面上佔有非常重要的地位。

「天空──他寫道──是大自然的光源，主宰著一切景致。」

印象派畫家希斯里也認同天空在風景畫中的重要性。

「天空絕不僅僅是背景而已，我一向賦予天空極大的重要性，甚至我的風景畫都是從天空開始下筆。」

我也是，而大部分的藝術家也都是如此。首先，因為雲彩會移動，因此必須在瞬間捕捉入畫。此外，更因天空常佔風景的一個顯著的部分，更增添其重要性；這是由於畫家在動筆作畫時，一開始面對一張空白的畫布時，他最擔心如何將白色部分畫上色彩，以免因「同時對比」而產生反效果，根據這個定律：

顏色會隨著周圍顏色的不同而顯得較亮或較暗（圖 176 和 177）

從前述圖中你可清楚看出這種效果：以深藍色為背景的白雲看起來要比以淺藍色為底色的雲更白些。這純粹是圖案與色調明度的問題，因此作畫時必須特別注意形狀、對比、色調、陰影和反光。現在請你自己動手畫雲。請選用炭筆畫和粉彩筆畫專用的坎森‧米─田特 (Canson Mi-Teintes) 紙，挑張藍色的畫紙，粉彩顏料以白色和群青色為主，小

山丘部分則可以用黑色和藍色；並可借助紙筆和手指，來使形狀、光影模糊。也可以用塊橡皮擦來畫白色部分，並可使光線和輪廓更具體些。請看圖 179 和 179A，畫紙的藍色和我以上述材料所畫的天空相輝映。

試著做上述的練習，這不僅是個必要又有用的練習，同時也很有趣喔！

圖 176 和 177. 根據「同時對比」，若將雲朵畫在深藍底色之上，它的白色會顯得比在淺藍底色上的白色更白。

圖 178. 康斯塔伯，
《雨後滿佈雲層的天
際》(*Cloudy Sky after
the Rain*)，國家畫廊，
倫敦。康斯塔伯常以
天空雲景為主題繪製
習作，有時以鉛筆或
炭筆速寫，突出白色
明亮部分；有時則以
水彩或油彩作畫。他
也常在畫的背面註明
鐘點、日期、天氣及
風向。

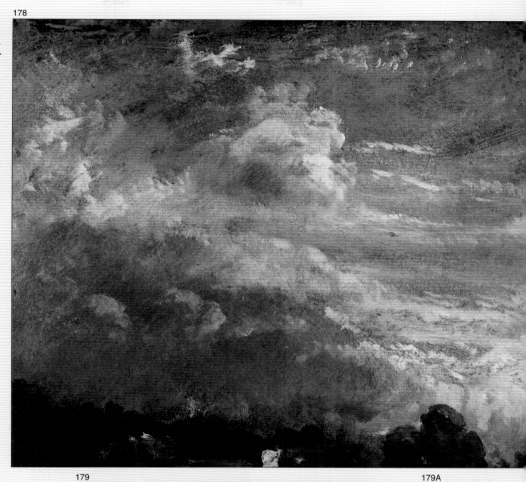

圖 179. 這幅佈滿雲層的天際
圖，我是用群青色粉彩筆和柯
以努 (Koh-i-noor) 白色粉筆所
畫，另外，山的部分則以黑色
作畫；在藍色的坎森紙上作畫
時，也可以用橡皮擦和紙筆。
同時附圖旁（圖 179A）則是藍
色畫紙的樣本。

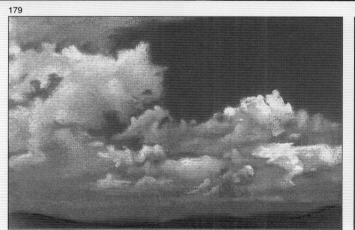

晴空和雲景的畫法

要畫出萬里晴空，首先必須弄清楚天空的顏色，通常由上方往下到地平線，色彩的深度遞減。另一個不變的現象是，在天空最高處的藍色會帶暗紅色，也就是說，是偏群青色；相反的，隨著高度遞減，降到地平線時，藍色的彩度降低，有時甚至會帶點淺黃色（圖180）。

而不論是不是晴空萬里，天空的色彩都不應該畫成規則的深淺漸層；相反的，應該以不同的筆觸畫出天空光線與色彩的變化，以免畫面過於單調。最後，請注意，天空不一定要畫成藍色，也可以畫成粉紅色、金黃色或淺黃色、淺綠色等各種顏色（圖181）。

以上是一般性的準則，既適用於晴空，也一樣適用於滿天雲彩，這是因為雲景的基本原則也不過是以天空為背景，且天空之中浮現著帶有光影的雲彩。請參見下頁（圖182, 183, 184），那是特別為前述內容所做的示範，也就是畫出佈滿雲朵的天際該有的步驟。

在第一張圖（圖182）中，我先畫出主題，那是一個小鎮的廣場，在廣場上則聳立著一座羅馬式教堂的鐘樓。之後我開始畫天空——群青、普魯士藍、白色，上方再加少許洋紅，至於雲朵的形狀則暫時保留，僅以藍灰色的筆觸粗略畫出外形，加上點普魯士藍、白色及一點洋紅和生褐色。

在下一個步驟（圖183）中，我將雲朵的形狀再做修飾，重新再畫出邊線，並加強——描畫、上彩——建築物及光影的明度。但是我不能讓畫布空白太多，

圖180. 不論是佈滿雲朵或萬里晴空，天空的藍色都不是單一的，通常上端顏色較深，可能呈現群青色；而下方則顏色較淡，有時看來像是帶點淺黃的藍色。

圖181. 天空不一定永遠呈藍色，有時是淺黃或金黃色，有時則是橙色或泛紅色，甚至有時畫家會根據整幅風景畫上色調的和諧性來畫天空的顏色。

以免淡化了天空的藍色，這是根據鄰近色對比，記得嗎？因此我很快的以鄰近色填補教堂和房屋牆上的空白。最後我再調和另一種藍色再畫一次天空，因為現在我覺得天空似乎明亮些。

最後，在接下來的圖184中，你可以看到最後的成品，這是經過再修飾的結果，我再次調整了雲朵陰影部分的顏色和形狀，畫中的其他部分也再做過細部修飾。

182

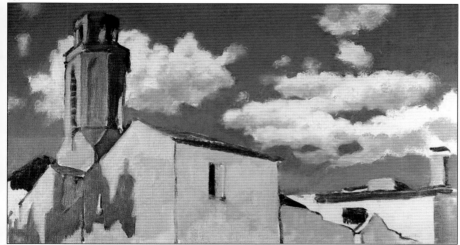

183

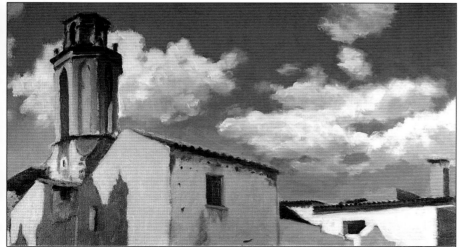

184

185

不要忘了帶頂寬邊帽；不管是草帽、斗笠或紳士帽都可以，只要輕巧涼快就行了，這樣即使你是在戶外大太陽下寫生，也不致飽受日曬之苦。同時，在這種情況下，建議你在畫布上作畫，不可正對太陽，以免目眩。

圖182. 我和大部分的藝術家一樣，先畫主題，然後就開始畫天空。在這幅畫中，我以藍色為底色，但保留雲朵的白色部分，並以藍灰色筆觸點出陰影部分，最後則試著去「填滿空白」，以避免同時對比所產生的負面效果。

圖183. 第二個步驟，我以相近色畫鐘樓、房屋及其他景物，並再一次消除空白。之後再針對天空修飾，把雲朵的形狀描繪得具體些，加強亮邊及陰影明度。

圖184. 將形狀與顏色再做個整體的修飾，如此雲朵和整幅畫作便大功告成了。

土地的顏色

一般而言，耕地的顏色較深，荒地的顏色較淺，道路的顏色又更淺。理由顯而易見：耕地經過翻動，帶有大小泥塊，且經灌溉而顯得潮濕，因此容易產生陰影而呈現較深的色澤。相反的，道路和小徑因為經過輾壓，較為乾燥、平滑，容易反射光線，因此呈現較亮的色澤。同樣的道理，翻動過的土地，其顏色與陰影部分大多偏赭色、紅色及洋紅；而馬路小徑，明亮的部分會呈黃色，陰影部分則偏藍色（見圖186和186A）。

然而色彩、顏色，永遠不會是一成不變的，不論田地、道路、草原原來的顏色為何，這個原則都可適用。你必須隨時記住這個準則，作畫時務必在一般認定的顏色之外加上不同的色彩以求變化。

注意筆觸的方向，通常都必須是橫向的，若以垂直的筆觸去畫田地或道路，看起來會像剛收割的麥田。同時請注意「創作能力」，有些業餘愛好者一將土地的顏色調好，就立即快速的畫起來，一口氣把畫上所有的土地都塗上同一個顏色。拜託，千萬不可！

在大自然中沒有任何一片土地的顏色會重覆

最後，你應該已經知道，如果山巒出現在遠景，顏色會淡化，變成藍色、藍紫色、灰色。

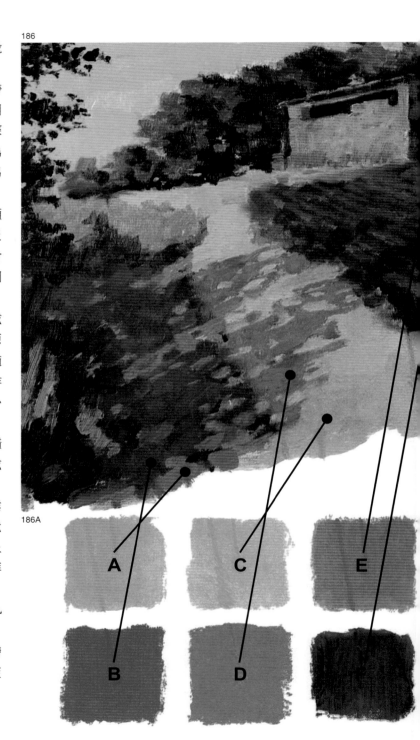

186

186A

A C E

B D

圖186和186A. 土地的顏色變化多端。請看插圖，未經耕作的荒原，其明亮部分與陰影部分分為A、B兩色；比較之下，道路的明亮與陰影部分則為C、D兩色；而耕地的顏色則又不同，明亮部分為深赭色 (E)，陰影部分則是帶著藍的洋紅 (F)。

陰影的顏色

十九世紀中葉以前，畫面上的陰影都是塗上棕色顏料，直到印象主義出現，此派畫家改以藍色表現陰影，而印象派作品的豐富色彩即源自於此。莫內曾對朋友說：「黃昏時的一切景物都變成了藍色。」這也就是說，隨著光線的逐漸減弱，藍色的範圍便隨之擴大（圖187）。因此，藍色是表現陰影的主色調。

第二道顏色則是主題景物固有色的補色，因此如果我們將遠山畫成藍色，陰暗面則可用藍色的補色，也就是紅色。

第三道也是最後一道顏色則用固有色的暗色調。以剛剛的遠山為例，其陰暗面可用色調較深的顏色，也就是把藍色混上一點焦黃色或生赭色。

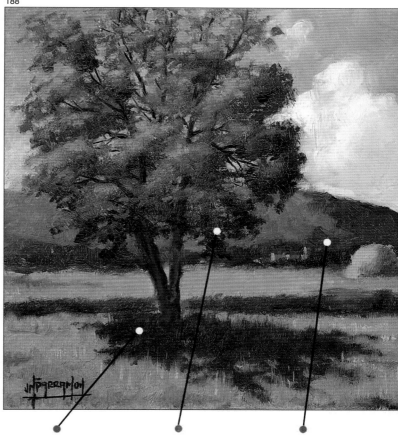

188

187

因此陰暗面的顏色就是：

藍色＋固有色的補色＋暗色調的固有色

很複雜嗎？一點也不。請參見圖188並詳閱說明，你就會發現其實很容易了解的。

樹木投射在地上的陰影，其顏色等於：
1.藍色：以白色降低鈷藍的彩度
2.黃色的補色：以白色降低深藍色的彩度
3.色調較深的固有色：土黃色

樹上綠葉部分的陰影，其顏色等於：
1.藍色：以白色降低普魯士藍的彩度
2.綠色的補色：以白色降低紫紅色的彩度
3.色調較深的固有色：綠色及生赭色

青山的陰影，其顏色等於：
1.藍色：以白色降低群青色的彩度
2.藍色的補色：紅色（極少）
3.色調較深的固有色：鈷藍和一點赭色

圖187. 我這張照片攝於高山上，當天天氣晴朗，陰影部分明顯的帶著藍色。

樹木的畫法

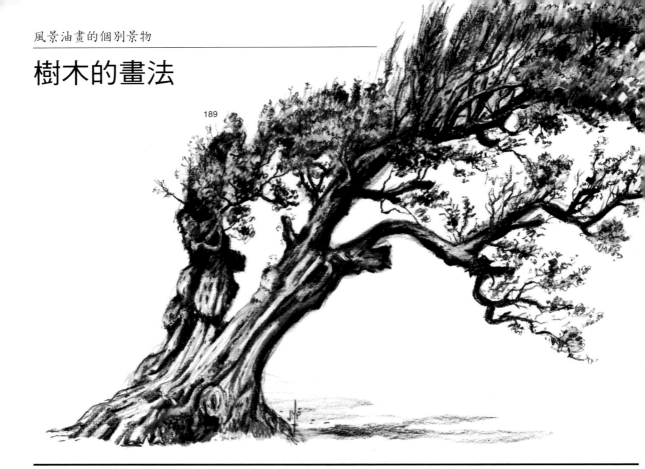

189

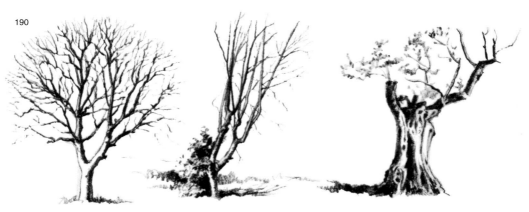

190

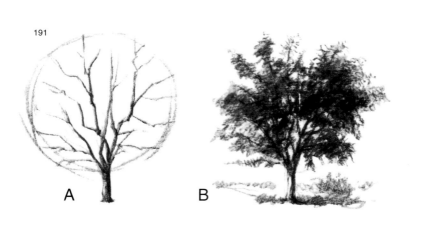

191

A B

圖 189, 190 和 191. 最好是從藝術的角度去描繪樹木，就像圖 189 中那棵老樹幹那樣（上方）；但如果是想學習它的形態與結構，那麼我建議你先描繪不帶樹葉的樹木，這樣可逐漸學到它的形態和枝幹的配置（圖 190）；最後再為那棵樹「穿上」枝葉，正如我在圖 191 A 及 B 中示範的一樣。

圖 192 和 192A. （下頁）這是我以掌握大體法分兩階段處理的樹木，由於它距離較遠，因此不需要做細部描繪。

畫樹，同時還得畫樹幹、粗枝、細椏及數以千計的樹葉，看起來非常困難，其實並不算難，成功的訣竅就在於素描畫得好、掌握大體能力佳。

要想掌握畫樹的技巧，要從素描的練習著手，就像梵谷，他也是先經過一段時間，練習描繪樹木、灌木、荊棘，然後便只需以簡單的幾筆就能畫出枝葉的概括構造。在這個階段，可以先練習描繪不帶樹葉的樹木，試著根據樹幹和分枝狀況，猜測這棵樹的枝椏構造（圖 191 A，上頁下方）；然後再學著處理複雜的枝葉問題，逐步完成樹冠（圖 191 B）。

現在可以著手畫樹了，除了架構要好之外，如果這棵樹位置稍遠，掌握大體後便可使畫面呈現最佳的效果，這種畫法較抽象，僅畫出色塊，而不將細部的枝葉仔細地畫出來（圖 192 和 192A）。

不過即使樹木位在前景，尺寸頗大（圖 193），也建議你用掌握大體法，概略的畫出樹葉，不需要一片葉子一片葉子地畫，正如我曾在一本書中所說的：

「所謂掌握大體法，就像安格爾所說，『把細節都收起來』，就假設自己是瞇著眼睛在看眼前的景物，看到的都只是一團一團的東西而已。同時要以粗獷的筆觸勾勒，以免因過度的加工與耐心，反而使那幅畫缺少活力與清新。」

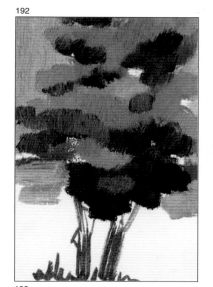

192

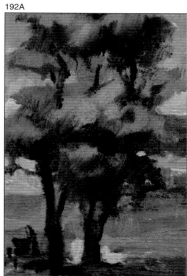

192A

193

圖 193. 這是一棵近樹的習作，樹木雖然位在前景，但很明顯的是以掌握大體法畫出，就像是瞇著眼睛在看這景物一般，以粗獷的筆觸作畫，省略細節，只重視大面積的處理。

一步一步來畫樹

請先看圖 194 的景物：這棵樹，樹幹細，樹冠高，樹葉小而茂盛，蓋住了大部分的枝椏。這個景物相當適合接下來我們所要做的練習：

第一步（圖 195），先用普魯士藍混合焦褐色，加上足量的松節油，畫筆用 8 號貂毛圓筆。先畫樹幹（略短）和枝椏，但要想像上面覆蓋著茂盛的樹葉。接著畫天空，保留樹枝部分。我混合普魯士藍、群青、一點洋紅和大量的白色，用來為天空上色，但記得以松節油稀釋，這樣乾得快些。

第二步（圖 196），在等上述顏料乾燥的同時，我暫時把樹擱在一旁，先畫地上的其他景物。然後我開始畫綠葉，我只用一種深綠色，接近黑色（圖 197C，下頁），這是用普魯士藍、翠綠和洋紅混合所調出的。我將整個樹冠都塗上這種深綠色，不過留了一小部分沒畫完，好讓你更清楚整個程序。

第三步（圖 198），先把樹畫完，然後再以三種基本綠色，也就是深綠、中綠和亮綠三色，去表現樹木的光影效果，而這正是我試圖強調的地方。現在我所用的是三支 8 號的榛型筆，用筆尖輕點，而以平頭部分刷上顏色。至於中綠和亮綠，我是用永固綠、土黃色和白色混合而調出的。

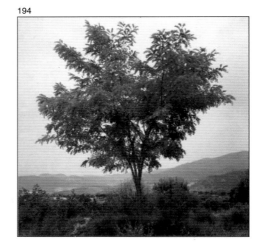

194

195

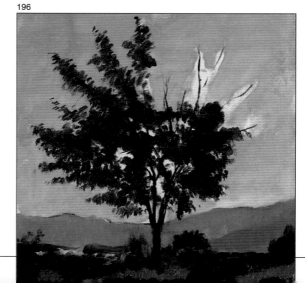

196

圖 194. 這就是所取的景物。

圖 195 和 196. 我先畫樹枝及整棵樹的結構，再以足量松節油所調的顏料為天空上色，這樣可以乾得快些（圖 195）。在等天空部分乾燥的同時，我先畫其他的景物。接著我以深綠色來為樹葉上第一道色（圖 196）。

第四步也是最後一個步驟（圖199），我以較濃的顏料為天空潤色，再略為修飾左邊的樹冠和景物的形狀與色調。最後加強的部分則是透過枝葉所看到的天空，以藍色點出這些縫隙。我是用 4 號貂毛扁筆，畫的同時還要不斷的清潔筆，這樣才能在未乾的顏料上再上色。

198

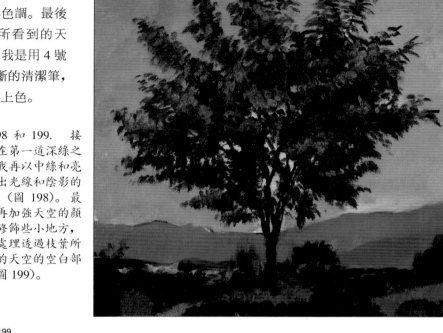

圖197. 這是我用來表現枝葉光影效果的三種基本綠色。

圖 198 和 199. 接著，在第一道深綠之上，我再以中綠和亮綠畫出光線和陰影的部分（圖198）。最後，再加強天空的顏色，修飾些小地方，同時處理透過枝葉所看到的天空的空白部分（圖199）。

197

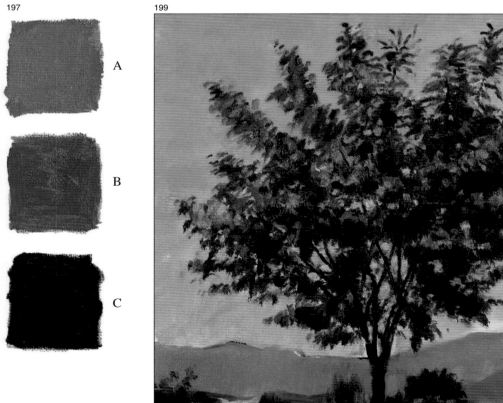

A

B

C

199

大海

不論是大海，湖水或很深的河流，其顏色都不過是反射出天空這個大銀幕的顏色而已；因此，當天空蔚藍時，海水是藍色的；而當天空陰霾灰暗時，海水也是灰色的。

當然，大海亦會呈現各種環境條件：愈靠近地平線，其顏色愈淡；相反的，前景部分——礁石、海浪、泡沫——的對比較強。要表現浪濤，波光，以及拍打海灘、礁石所激起的白色泡沫，需要靠點記憶去創造，不過當然還是要以景物的常性與現況為基礎。所幸這些動作和形態不斷重覆，而且極其相似，因此只要經過長時間的觀察，研究大海的形態與顏色，並把這些保留在記憶當中，這樣在作畫時，就能參考腦中那鮮明的影像了。

通常礁石所呈現的是幾何圖形，正方體或圓錐體，都頗為具體。所以在畫礁石的時候，必須以不同的顏色表現，有時可以根據位置；還需注意到的是，當礁石遇上海浪時，顏色顯得較深，因此可以在礁石上用深色線條畫出水深，藉以強調礁石有部分泡在水中。

請見圖200並詳閱說明，這些有關大海特性的解說都是很實用的，同時也適用於湖水和河流。

圖200. 海水、礁石、海景：以下是一些實用的解說。

如果把遠景中海水與礁石的色彩和對比來和中景、前景相比較，就可明顯的看出遠景的礁石輪廓較為模糊，且色澤一般而言會較淡；而海水的顏色也是遠景要比前景來得淺些。

若要畫部分浸泡在水中的礁石，一定要注意，和礁石接觸的水位，會在礁石底部產生一道暗色帶。

要試著去加強這部分礁石的形狀，使其產生鮮明的稜邊和戲劇性的明暗效果，同時也不可忽略陰影部分反光所造成的明暗和色調。

注意這些因海浪拍打礁石所濺起的浪花，仔細觀察這些白色浪花的畫法，有時是利用畫筆乾擦所畫出的，有時則利用色彩的沉澱……而這正是憑著記憶作畫的部分，幸好這種畫面會一再重演。

請注意前景中海水的顏色，從近黑色的深藍色到藍色、綠色都有。請別因為事先想像大海是藍色的就照著畫，而應依據所見的景物正確的畫出它的樣子。

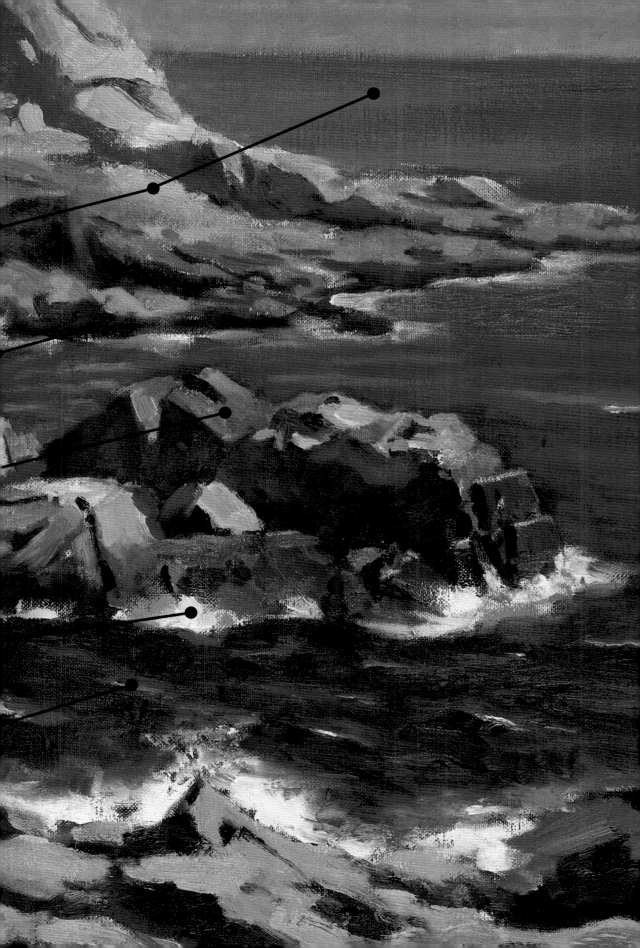

小艇和船隻

不論描繪船隻、小艇或舢板，基本上都是結構的問題，主要針對的就是面積——長、寬都要注重，也就是說，要想畫好，就得先有正確的透視。關於這點請看圖 202 和 202A，同時必須常去寫生、做筆記，才能畫好這個主題。

現在請看圖 203，這是我最近在巴塞隆納港所畫的，那天多雲時晴，我逆光寫生，試著捕捉水面粼粼波光，這正好與船隻形成的暗色塊相對，因此讓前景呈現出鮮明的對比，也突顯了當中的氣氛；而中景與遠景則逐漸模糊，色調也轉為灰白。

如果你正好住在海邊或靠近港口的地方，一定要常去寫生，畫畫船隻的素描或油彩速寫，這會是個既吸引人又出色的主題。

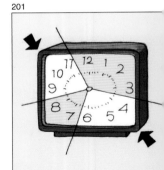

什麼時間最適合寫生？陰天的話，任何時間都好；但若是晴天又出大太陽，那麼最好是在上午 9 點至 11 點，下午 4 點到 6 點（夏天可至 7 點）。不過你若是野獸派，也可以在中午 12 點到下午 4 點去寫生。

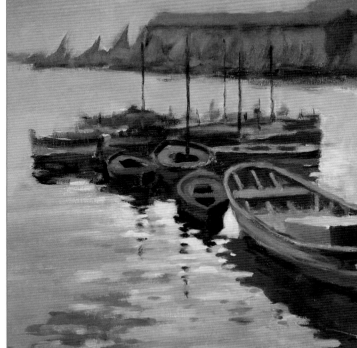

圖 202 和 202A. 畫船隻首重素描，要能正確估計出體積和比例，同時要懂透視。

圖 203. 荷西‧帕拉蒙，《港口的小船》(Boats in the Port)，畫家自藏品。這幅畫繪於巴塞隆納港，就對比和捕捉的氣氛而言，是個很好的示範。

人物

如果你是在郊外寫生，所取的景是海岸風光或一間山上的小屋，那麼不一定要畫人物；但如果你畫的是小鎮入口、街景或小村的廣場，雖然不一定是大城市，但都得畫些人物，甚至加上車子。印象派畫家總是以此來使畫作更加生動，他們在數百幅畫中加入了人物肖像，藉此使他們的主題更人性化。不過，該怎麼畫呢？

請看圖204和205，我們借用這幅畫來作示範，這是畢沙羅畫作《巴黎的露天劇場》(The Square of the Theater, Paris)的兩幅局部圖。左圖中你可以一窺整幅畫的大概，右圖則是個放大圖，圖中是從後方看那部馬車，前有樓梯可上樓，周圍則是人群。

現在請注意看，圖中的人物雖然明顯的扭曲，但比例正確，呈現出完美的形態和色彩，因此只需輕輕的一、兩筆就畫出人頭，再加個三、四筆，身體、裙子、長褲等就都畫出來了。

這些人物都是現實的反映，他們或住在該地，或經過那裡，因此必須去觀察並記下他們的舉止，就和我們畫海浪的情況是一樣的。

因此若想畫好人物，就必須常畫人物素描，之後再專心地、仔細地研究每個造型、每種顏色，而作畫時的每一筆、每一點都要好好斟酌才行。

圖204和205. 畢沙羅，《巴黎的露天劇場》(局部)，俄米塔希博物館，聖彼得堡。從速寫中，我們可以欣賞到他對人物刻劃的不凡之處，充分捕捉到律動、形態或色彩。

204
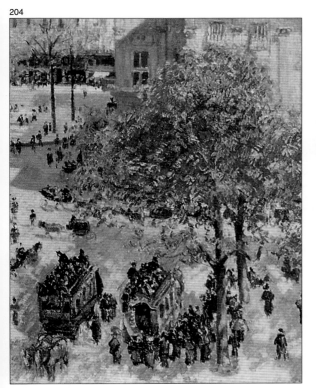

205
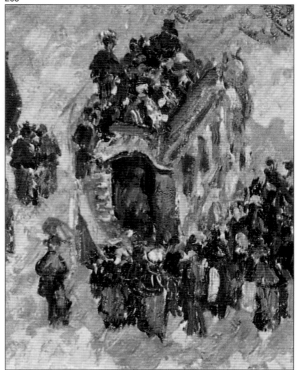

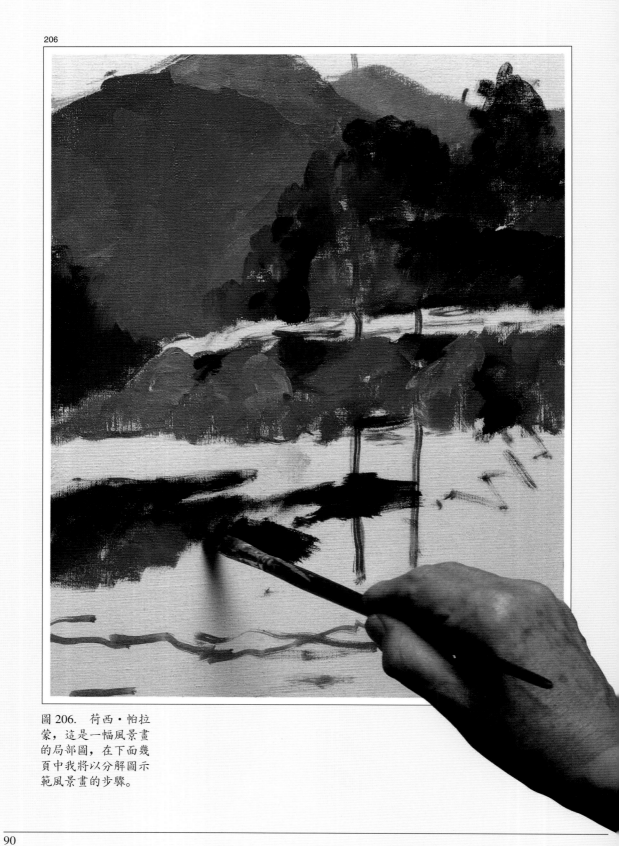

206

圖206. 荷西·帕拉
蒙,這是一幅風景畫
的局部圖,在下面幾
頁中我將以分解圖示
範風景畫的步驟。

風景油畫應用篇

說出準備要說的話；

說出來；

說出已說過的話。

這是我學自法國知名教育家吉東 (Jean Guitton) 的一句名言，這個準則不論寫文章、報告、著作、理論，都完全適用。我在此鄭重推薦，我自己共寫了四十餘本繪畫技法的書，書中正是應用這個公式來組織內容，我認為幫助頗大。好了，現在進入本書最後一章，因此到了「說出已說過的話」，也就是說，現在該把前面幾章所教授的技法付諸實踐了。在這章中，我們——我以複數人稱 (我們) 來做開頭，因為我希望你也一起畫。對，我們要畫幾幅風景畫，包括一幅油畫速寫，一幅直接風景畫 (一次畫完)，還有一幅分階段畫完的風景畫。現在就進入主題了⋯⋯

油畫速寫

所謂速寫是指研究某一主題所做的筆記或習作，但速寫也必須能呈現初次見到某一主題的第一印象。因此在處理一幅速寫時必須：

1. 迅速作畫
2. 專心作畫
3. 憑直覺作畫

這兩頁所附的這幅速寫我畫於夏天，下午4點，逆光。我以畫筆作畫。中間還有間房屋廢墟。我先以濁色系的淺黃色畫天空，再以灰色畫出遠山，這恰好與廢墟形成對比，並突顯了房屋的輪廓（圖207）。

接著我以14號粗扁筆——直接與掌握大體法都是藉由粗獷的筆觸來表現——迅速填滿畫布，但隨時不忘運用各種色彩（圖208和209）。

然後畫樹：先用較細的筆畫樹幹；再以平筆點出樹冠，較低處的樹枝則以乾筆擦塗底色畫出（圖210）。

最後畫出樹幹的側面光源（圖211）。

時間：1小時45分。

207

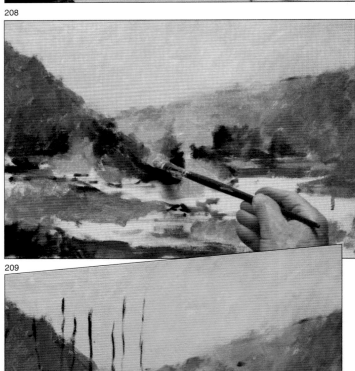

208

209

圖207. 我這幅速寫是從天空開始畫，我以中鎘黃調些白色，加上一點普魯士藍和少許焦褐色。必須加上許多松節油才乾得快。

圖208和209. 這個階段顏色顯得多彩多姿：遠山是群青色、褐色及白色；往右前方則是翠綠色、洋紅色、焦褐色及白色。左邊山丘則用普魯士藍、翠綠色、土黃色、土色及洋紅色。至於房屋廢墟，我分別畫上褐色、普魯士藍、白色；另外還點上綠色、中黃鈷藍、土黃色、白色……

212

用松節油洗手。畫完的時候，把所有東西歸位，就只剩洗手這個步驟了。要這麼洗：把一塊布放在左手上，倒上一些松節油，然後就像要把手擦乾那樣擦拭雙手。

圖 210 和 211. 我使用翡翠綠、永固綠、群青色、土黃色及白色來描繪樹木。前景的暗色塊中則是普魯士藍加點生赭色及白色，同時以灰色來擴大面積。

210

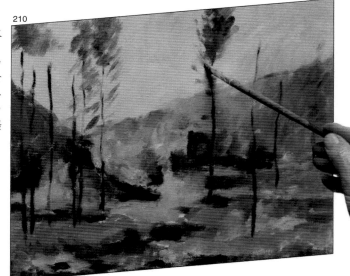

211

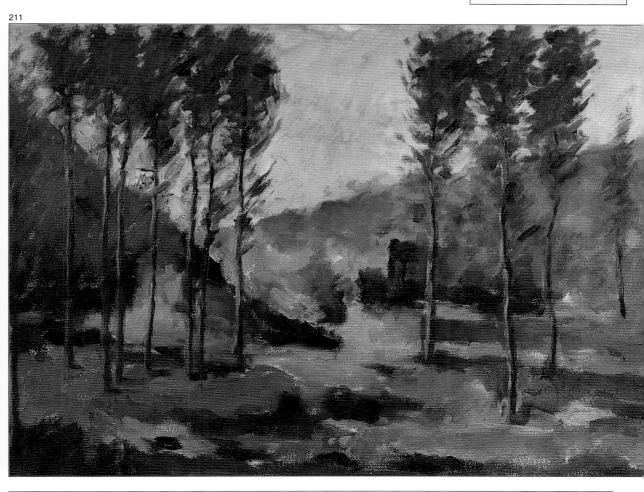

以直接畫法畫風景畫

213

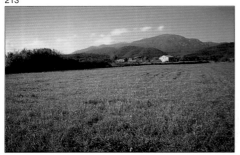

直接畫法:
1. 迅速作畫
2. 明確的畫
一旦畫了就畫了
3. 掌握大體
4. 區分顏色

前幾天我才畫了這幅畫。我一看到這片景色(圖213),就想到梵谷那些滿是廣闊金黃色麥田的畫作;只不過這片金黃色的田地現在是片綠油油的牧草地。作畫的同時,我口述所做的事和一切印象,並錄音下來。(有點不好意思,因為旁邊的青年都不了解,為什麼要一面畫畫一面說著:「我固定好一張10號的畫布」;但正是這些錄下的話讓我現在可以寫出一篇就像現場報導般的摘要,而我也正是為你而畫的。)我是這麼說的:「我支起畫架,固定畫布(一張35×55公分、10號風景畫布)。現在是上午10點。」

「我先畫主題,然後填滿空隙,我以縱向的筆觸畫天空、遠山及綠草地(圖214)。」

「讓遠山更具立體感(圖215)。」

「初次描繪地平線那邊的樹木和房屋(圖216)。」

「最後再略做修飾,讓景物更立體些,並強調樹木的造型和顏色;畫出地平線明亮的邊緣和綠草地的盡頭,再將綠色潤色一下,加上暗色的水溝,末了,我以一系列的直線來詮釋綠草(圖217)。」

「現在是中午1點半。」

圖213. 景物:一片寬闊的綠草地,背景地平線處有山丘、樹木、房舍,距離我背後的村莊並不遠。

圖214. 我先畫土黃色、生赭色和白色。我把天空塗上群青、白色和一點點洋紅;山丘則是普魯士藍、白色,加上一點胭脂紅和暗褐色。綠草地則著上翠綠、群青、中鎘黃、土黃色和白色。

214

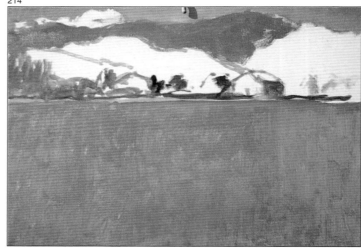

215

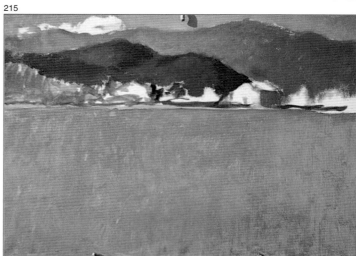

圖215. 我把遠山畫上普魯士藍、焦褐和白色。

圖 216 和 217. 我用焦褐色、土黃赭色及普魯士藍畫木麻黃；用褐、普魯士藍、土黃色、永固綠、洋紅等色來畫樹木及灌木；右邊的房屋是土黃色、紅色、白色，一點鈷藍和波斯綠。最後再為綠草地潤色，並且以翠綠、洋紅及普魯士藍畫出水溝，同時就以這種綠色混合白色來畫出代表綠草的直線。

216

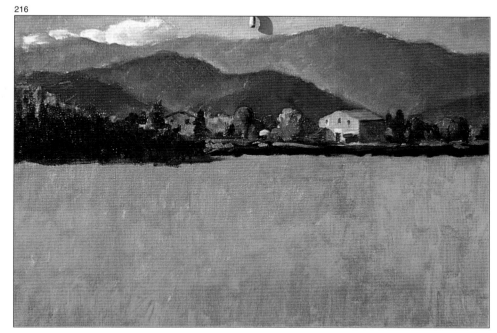

217

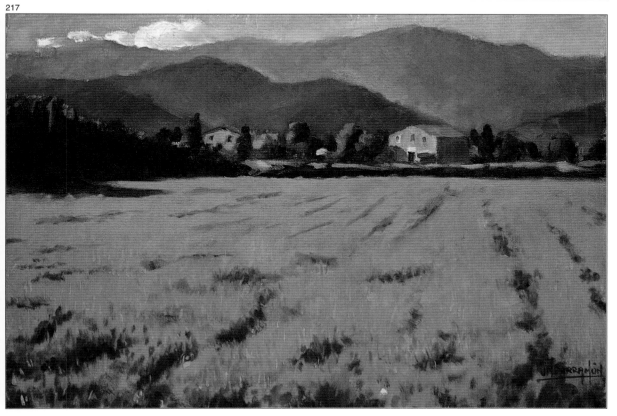

分階段畫完的直接畫法

繼續上一頁所提出的準則——看到就
畫,而且要明確地畫:「一旦畫了就畫
了」,但現在畫幅較大——61×46公分,
12 號風景畫布,而且沒有一次就得畫完
的壓力。

柯洛曾使用過這種技巧,他說:

「根據經驗我知道一步一步地畫很有
用,可以盡可能完美地表現,因此一
旦填滿畫布,就沒有太多需要修飾的
地方了。」他還說:「我也可以證實,
直接畫出的作品顯得較自然;此外,
這種畫法的好處是可以有意外的驚
喜。」

我們現在要實際應用柯洛這種技巧:我
們將「由上而下」來處理這幅風景畫,
不只是為了獲得「意外的驚喜」,更因為
這個主題我已經很熟悉了。是的,我大
約在一年前曾畫過這個景物的速寫(圖
218),現在我將以這張速寫為基礎重新
再畫一幅,並重新詮釋。

第一階段:一開始作畫就應用兩個基本規則

注意這兩頁的圖片,你會發現,除了第
一張僅在描繪主題(圖 219)外,其他
幾張中我都應用了風景畫的兩個通則:
規則一: 先從大片面積的部分開始畫,
以便「填滿空間」,一旦把畫先「填滿」,
就可以減少因畫布上的空白所帶來的壓
力及影響。
規則二: 從陰暗部分開始畫,這樣比較
好調整其他部分的顏色及對比。

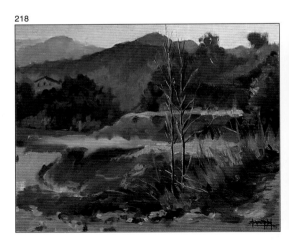

圖 218. 我在去年畫了這幅速寫,現在我則以它為藍本來畫一幅 12 號的風景畫,使用的是直接畫法但分階段完成的技巧。

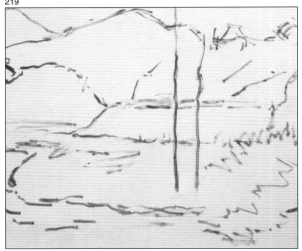

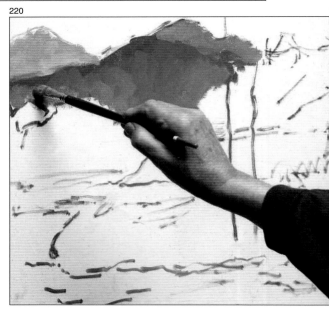

圖 219. 草圖:以線條方式用畫筆勾勒出,顏色則混合了普魯士藍及焦褐色。

第一階段的顏色

背景的山巒（圖220）：普魯士藍、
群青、白色、洋紅和焦褐色。較深
色的植物（圖221）：普魯士藍，加
一點焦褐色。

右邊的植物（圖222）：仍然以普魯
士藍為底，加上幾點白色，少許的
洋紅和焦褐色。在綠點中包含了普
魯士藍、鈷藍、一點點白色和中鎘
黃，再帶點土黃色。

最後一張圖上的綠色部分則有黃
色及土黃色、白色及普魯士藍（圖
223）。

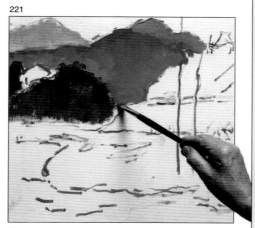

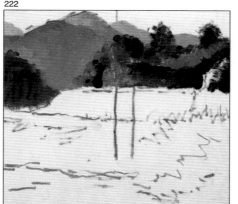

作畫時需要有抹布、舊
報紙和塑膠袋。將抹布
和舊報紙裁成32開大
小，可用來清潔或擦乾
畫筆；抹布除了用來讓
畫筆保持乾淨外，也可
用來清潔調色板。同時
還需要個塑膠袋，用過
的髒布或報紙就丟在裡
面。

圖220（上頁），221
和222. 我在這三張
圖片中是根據規則一
作畫，盡量以適合景
物的顏色填滿畫布。

圖223. 這裡則是根
據規則二，也就是從
陰暗面開始畫。

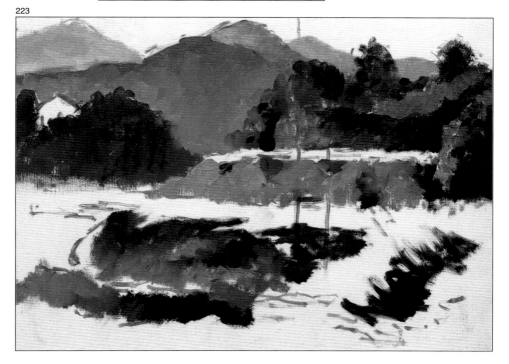

第二階段：明亮部分

到目前為止畫面上呈現的都是陰暗部分，現在該輪到明亮部分了。我要繼續把畫面填滿，仍然維持原來「從上而下」的順序，但請注意，現在要處理的是明亮部分及區域。亮綠的部分我是以檸檬黃、土黃色、白色、永固綠畫出，再加點鈷藍讓顏色略為轉灰（圖 225 和 226）。

我以土色處理光線，暫時我只管把畫布上的空白填滿（圖 227）。土色部分是用土黃色、洋紅、鎘黃、白色和一點鈷藍畫出。接著我畫高高的草，這是深色背景上的亮色調（圖 228）。這個部分稍顯困難，因為必須畫在剛塗的深色之上，而且必須突顯造型與顏色。我處理的方式是以濃稠的顏料去畫，顏色採類似底色的亮綠色，畫筆以「碰觸」方式從草的底向上畫出，讓草形成尖尖的、且顏色逐漸淡出的形態。

請看圖 229，這是到目前為止所畫的。我以秋天的色調畫了一棵小樹（圖 230），把天空的灰色加強一下，又畫了一小片雲（圖 231）；之後調一下遠景中山巒的形狀和色調，再把其他部分的形狀和色彩也修飾一番，第二階段到此就算完成了（圖 232）。

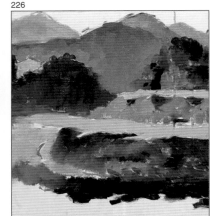

圖 225 和 226. 我開始畫出草地上的亮綠色，讓畫面明亮起來。

圖 227. 我為前景的土色部分第一次上色。

圖 228. 把明亮色的草畫在未乾的深色底上的方法。照片正好攝於畫筆向上「甩」的那一刻。

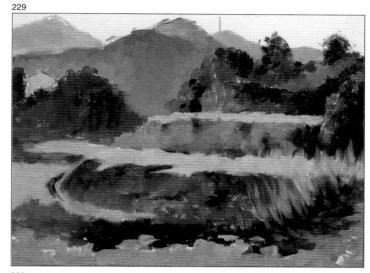

現在必須暫停一、兩天，一方面可以讓顏料乾透，另方面可以讓自己以另一種眼光來看這幅畫，以便在最後一個步驟時為這幅畫做個更好的結尾。

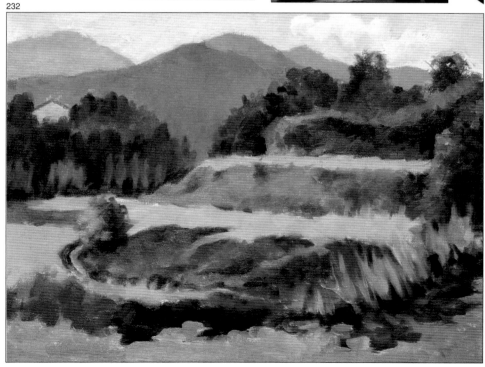

圖229. 到這裡這幅畫中已看不到空白了。

圖230和231. 在第二階段完成前的細部修飾：一棵樹和天空的一小片雲。

圖232. 處理了左邊山丘的一些細部，也修正了右邊遠景的色調與形狀，然後再稍加潤色，第二階段便完成了。

第三階段（最後階段）:「當畫布填滿時就是結束的時刻」

還剩下前景中兩棵葉子都掉光的樹木和一片礫石地。不過還有些別的東西。

經過了兩天，畫幾乎已經乾透了，至少在上面畫樹沒有問題了。我使用的是8號貂毛筆，顏料則用普魯士藍混合焦褐色，再加上極少量的白色。垂直的樹幹較粗，要懸腕畫，樹枝則以畫筆自然碰觸即可（圖233）。圖234中，我正在畫樹幹的明亮面，我仍用同一支筆──當然已經洗乾淨了，同時混合白色、鈷藍和一點土黃色，用來突顯陰暗區上的一些樹枝。

前景中的石頭地面（圖235）:土黃色、洋紅、中鎘黃、白色、和一點鈷藍;石頭的暗面部分我則加上焦褐色和普魯士藍;地面部分則以白色和黃色等顏色的多寡來區分色調。那麼，還有什麼呢? 我請你比較一下本頁的完成圖（圖235）和上一階段的完成圖（圖232，上頁），為方便起見，我把圖232縮小放在右頁（圖236）。請你自己先比較一下這兩幅畫的差異。看看前景和右邊的小徑，包括深色塊上的小草;看看前景中位在礫石地旁的窪地;看看窪地正後方的草地……同時請注意，有些部分，特別是從中景到遠景的部分，並未做任何修改;有些景物，如右邊的樹木或灌木叢，則保持最初畫的樣子。

然後就畫好了，根據柯洛「從上而下」的技巧所畫的風景大功告成了。最後簽上自己的名字。

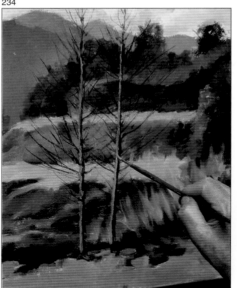

圖233和234. 我在幾乎乾透的畫面上以8號貂毛筆畫上那兩棵樹，這裡唯一需要注意的是把垂直的樹幹畫好，還有樹枝的位置也要放好。

圖235和236. 圖235是完成圖，前景的地面及石頭部分都畫好了。而圖236則是第99頁中圖232的縮小圖，方便你比較這兩幅畫，看看有那些是在最後階段所修改或增加的部分。

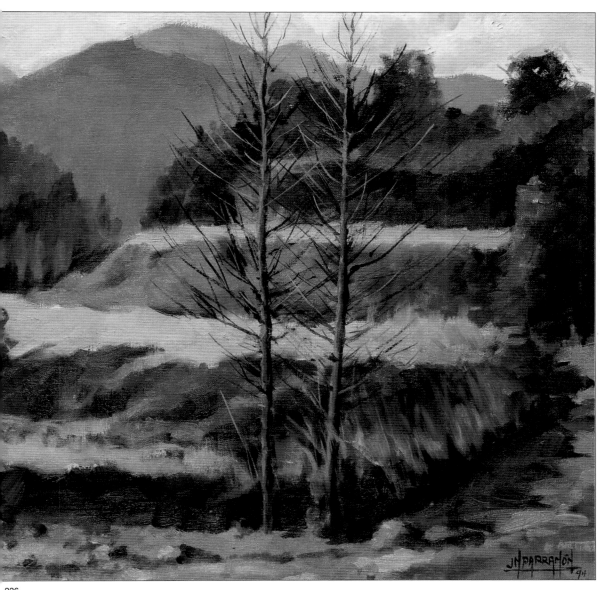

236

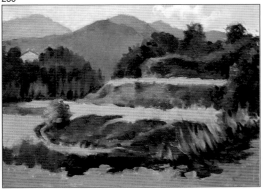

畫一幅秋天景色

237

238

圖 237. 實景的全景照片：這是個擁有許多植物的地點，就位在距離巴塞隆納 70 公里處的山上。我以廣角鏡頭拍攝這張照片，但是仍捕捉不到全景，因此我將未攝入的部分拍到下一張照片中。

圖 238. 這就是前張照片所缺的景，在這張照片中出現了右邊的白楊樹，這是我在畫中加入的景物。

四季的景致都是很好的繪畫題材，但是如果你問一位藝術家，那個季節是風景畫最佳的寫生時節，他一定會回答說是秋天。好了，既然我要為這本書挑幅風景畫，那麼我想不如就畫秋天吧！現在只缺地點了，在那裡可以找到一處有山、有房屋、有綠樹的風景呢？我想到孟聖林山 (Mountains of Montseny)。

我對這個地方很熟悉——就是照片中的地點，圖 237，孟聖林山：距巴塞隆納 70 公里處的一座山脈，植物生長茂盛且種類繁多。我是在去年 10 月底去的；就時間上來說略嫌晚了點，因為當時天氣已經轉冷，色彩也就沒那麼鮮明了。不過，沒關係，即使晚了些，我還是畫了一幅速寫，也拍了幾張照片。作畫前——是習慣也是必要——我先花一段時間去注視景物，試圖去詮釋、去看我的畫，然後我得到兩個重要的結論。第一，前景右方的房屋和左後方的房屋距離過遠，必須縮短距離，並把中間的植物簡化及部分刪除。第二，前景右方的房屋

和右邊的白楊樹距離也要縮短（圖 238 那幀小張的照片），同時把前景右方的第二棟房子刪掉。順便提到一點，雖然我已經用了 f:3.5 的廣角鏡頭，仍未能把那些白楊樹攝進照片（圖 237）中。

在這些前提下，我畫出了圖 239 中的速寫（下頁），我在很短時間內就畫好了，因為當時已經正午，我急著回家吃飯了。兩天後，我將照片放大到 18 × 24，當時我便決定再畫一幅速寫，這次我要慢慢地畫、仔細地畫。我真的這麼做了，第二天上午我再次來到孟聖林山，畫下了第二幅速寫（圖 240，下頁）。

然後，看著照片、第一幅速寫及剛畫的速寫，經過了寫生的階段，面對著景物——短短幾天，秋天的色彩竟有這麼大的變化啊！——我正式開始作畫，你可以開始往下看，已經到了本書的最後幾頁了，我將一步一步為你示範這幅畫的完成過程。

239

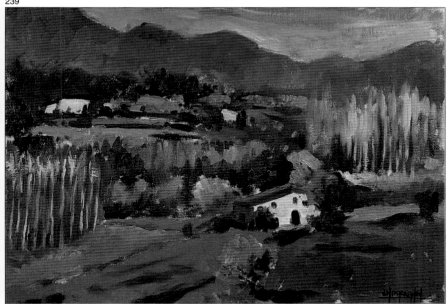

圖 239. 這是我在實景前所畫的第一張速寫，作畫的時間與前兩張照片拍攝的時間是同一天。

圖 240. 第二張速寫，在第一次寫生後第三天所畫的，較接近正式作畫時間。如果你把這兩幅速寫和照片做個比較，就會發現我詮釋景物的方法，主要在於拉近前景右方的房屋和左後方房屋的距離，也因此對於兩幢房屋之間的一些形狀必須加以變化、減少或甚至刪去不要。

240

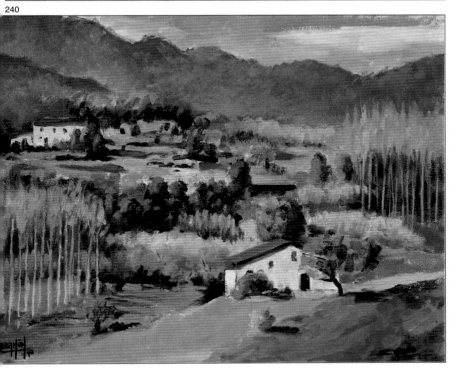

第一階段：描繪並「填滿」畫布

我用 10 號鬃毛筆先描繪景物，顏料是混合了普魯士藍、土黃色和白色而成，這也是一種主色 (verdaccio)（圖 241）。然後開始畫天空，用群青、白色、普魯士藍、少許洋紅和焦褐色；14 號畫筆。我同時也畫上雲彩，希望這部分就是定稿了。接著我畫左邊的山丘，藉由不同的色塊來區分色彩（圖 243），之後我再加以潤飾，將色塊混合在一起（圖 244），再畫出房屋、背景的平原部分及遠景中的樹木。我的顏料中加了不少松節油讓它稀釋，以便到第二階段時顏料保持半乾或呈略帶黏稠狀。平原的顏色包括了黃色、土黃色、白色、一點生赭色和鈷藍；樹木的綠色暫時保持中性，沒有光影，包括了翠綠、土黃色、一點點洋紅和白色。我繼續試著「填滿」畫布，以乳灰色和橙色畫出背景的兩行木麻黃（圖 245）。最後以濁綠色在畫面的兩側畫出兩大片色塊（圖 246），之後我會在這些色塊之上畫白楊樹，因此我在顏料中加了松節油好讓色塊乾得快些，這樣我才能在這個底色之上畫出顏色較淡的白楊樹冠。

然後就等明天再畫了。

圖 241. 以線條方式描繪出主題。

圖 242. 天空和雲彩。完成圖中的天空和雲彩，就此定稿了。

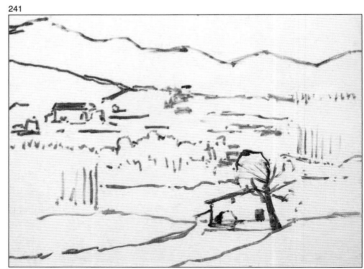
241

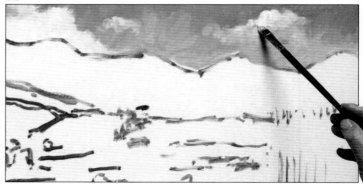
242

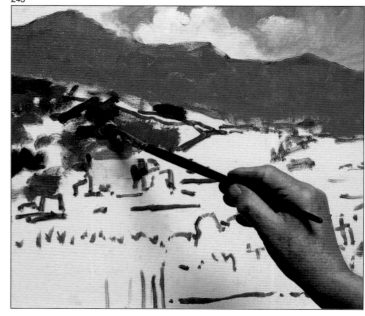
243

244

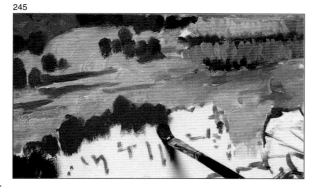

247

你也有這類型的冰桶吧?
那麼出門時就帶著,寫生
時就可以喝點冰涼的飲料
了。當然囉! 要帶畫架、
畫布、折疊椅、相機、錄
音機、冰桶……怎麼提啊!
不過這在從前或許是個問
題;現在可不同了。你八
成是自己開車出去的,所
以……好啦!別忘了冰桶、
飲料,還有冰塊喔!

245

圖 243 (上頁) 和
244. 左邊的山丘我
以不同的色塊畫出,
以使色彩更加豐富,
然後再加以潤飾(在
這一頁的圖中)。

圖 245 和 246. 為避
免受到畫布空白及同
時對比的影響,我繼
續「填滿」畫面,畫
出了平原、樹木,以
及預備做白楊樹底色
的兩片深色塊。

246

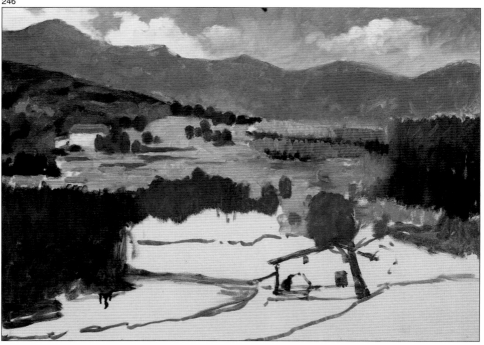

第二階段：調整顏色和立體感

第二階段，我先用鄰近色把畫面的剩餘部分塗滿。我在中間的樹木加上幾筆，以突出其顏色和立體感。在表現這些樹木和其他綠樹的明度上，顏色的混合方式有兩種——陰影部分：普魯士藍、翠綠、和互補的洋紅；明亮部分：翠綠、土黃色、少許洋紅和白色，有時再加點永固綠（圖 248 和 249）。

緊接著我加強一下山巒的藍色，然後畫出石頭上的玫瑰色塊，加上點洋紅、鈷藍和白色（圖 250 和 251）。

我仍然注意到中間的樹木部分，形狀和顏色我都不滿意，於是我毫不猶豫的用抹布把畫的擦掉（圖 252 和 253）。

我重新再畫擦掉的部分，調整前景中秋天樹木的顏色（圖 254），然後再把形狀和顏色做個概略的修飾……加強平原、遠景的樹木和中間的樹木。此外，再畫出白楊樹的樹冠，先不畫樹幹，同時把房屋前的那根樹幹去除掉……（圖 255）。

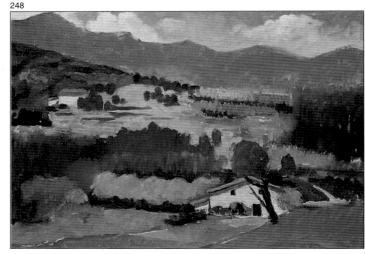

248

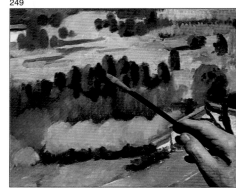

249

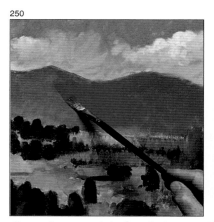

250

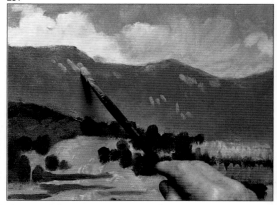

251

圖 248 和 249. 我把畫面塗滿，同時畫出樹木所佔的空間。

圖 250 和 251. 如果你把圖 243（上二頁）和本頁中的圖 248 做個比較，你就會發現前圖中山巒的藍色顯得比後圖中的藍色色調深些，這是因為同時對比產生的

效果。必須先加強後圖，然後再畫玫瑰色的部分。我就是這麼畫的。

圖 252 和 253. （下頁）畫出中間淺色的樹木……然後用一塊抹布把它擦掉，抹布上要沾點松節油。

252

253

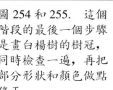

256

至少要有一把調色刀，這是不可缺少的。可以用來修正形狀、區域、刮掉顏料。也可以用來突出景物，例如，以調色刀塗色來突出雲的白色。但更重要的是在作畫或畫完時可以用調色刀來清理調色板。建議你選擇一把較寬的，像泥水匠用的三角鏟那樣的調色刀。

254

圖 254 和 255. 這個階段的最後一個步驟是畫白楊樹的樹冠，同時檢查一遍，再把部分形狀和顏色做點修正。

255

第三階段（最後階段）：完成圖

257

要像個職業畫家一樣的簽名。謹慎的選個適當的顏色簽出大小適中的名字。如果你畫得好，人們自然會去找你的簽名，也會找得到；而如果畫得不好，何必用斗大的字體告訴人家：「這幅是我畫的！」

258

圖 258. 我再把平原和遠景的樹木做最後的調整。

圖 259 和 260. 我借助尺來畫白楊樹的樹幹，然後畫出樹幹之間的空隙。這些都是用 8 號貂毛筆畫的。

259

260

261

圖 261. 前景中房屋前的那棵樹，是我依照記憶中秋天樹木的樣子所畫出來的。

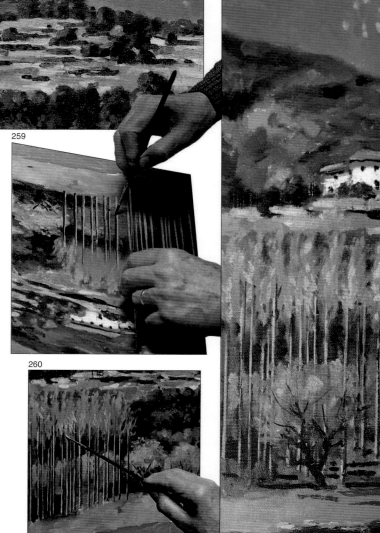

沒剩多少了吧？看起來似乎如此。我花了不少時間去修飾平原部分，畫上梯田、光影部分，同時再把樹木潤色一番（圖258）。然後我描出白楊樹的樹幹，我是先用貂毛圓筆和尺畫的──沒錯，用把尺，這是很普遍的，接著拿筆畫（圖259 和 260）。我開始想像屋前那棵土黃色的樹，並把它畫出來（圖 261）。最後，把田地畫上水溝，畫出前景中的大片草地，還有白楊樹投射的陰影；我又在白楊樹前畫了一棵樹，這在實景上是看不到的……然後，我已經是第 n 次回頭去看中間部分的樹木了！一面看一面想，最後畫成了你在完成圖中所看到的樣子（圖262）。

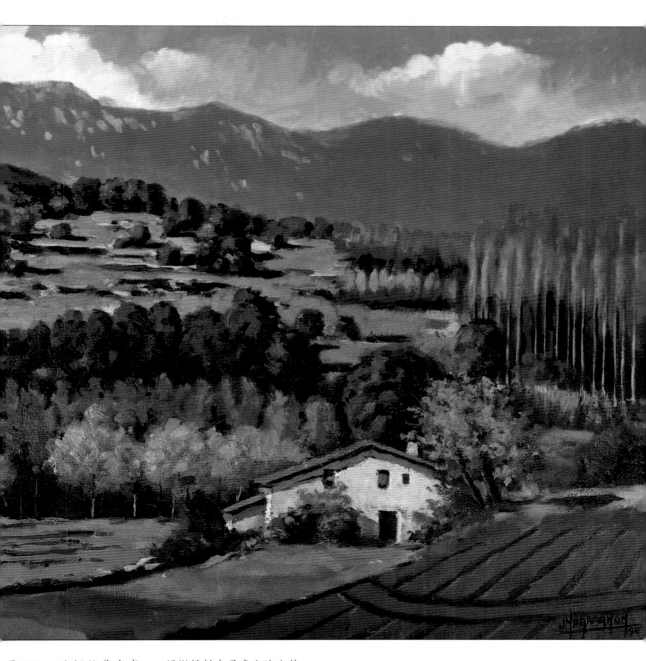

圖262. 這幅就是完成圖，經過最後階段的一番功夫才完成的。我最後一次到孟聖林山的時候，綠草已經收割了，在那兒我只看到留下清晰溝紋的田地。於是我改變了顏色，且認為整幅畫的效果更佳。此外，我還得處理白楊樹投射在屋旁空地上的陰影，同時我又在白楊樹前畫了棵樹。還有其他一些小地方……不過花費我最多時間，讓我一畫再畫的，還是中間的那些樹，最後我畫成了這樣，而這幅畫也終於大功告成。

詞彙

不對稱 (Asymmetry)：一幅畫的構圖和各個元素，依直覺、均衡地分配。

反光色 (Reflected color)：為不變的因素，記住是由環境的顏色以及其他物體直接或間接反射所產生。

主色 (Verdaccio)：古代繪畫大師用於第一階段描繪架構時所用的油畫顏料。主色為黑、土黃、白三色之混合，使用時需加溶劑。

可揉性橡皮擦 (Kneadable eraser)：橡皮擦的一種，不僅可將鉛筆的石墨完全擦去，舉凡炭筆、色粉筆、粉彩筆的顏料均可使用；加上其可塑性強，可捏成各種形狀。

色系 (Range)：桂多・亞勒索 (Guido d'Arezzo) 在 1028 年發明了音階 (即 do, re, mi, fa, sol 等)，並將其定義為「音階，也就是完全依照順序排列的一連串聲音」。依此類推至繪畫上，色系則指完全依照順序排列的一連串色彩或色調，可區分為「暖色系」、「冷色系」、「濁色系」。

色調色 (Tonal color)：物體陰影部分呈現的陰暗色彩。

色調與色彩的對比 (Contrasts of tone and color)：色調對比是指將灰色、白色及黑色並置，或是將同一顏色的深色與淺色並置所產生的對比效果。而色彩對比則是利用補色或鄰近色的並置所產生。

亞麻仁油 (Linseed oil)：一種油性的油畫用油，自亞麻的種子中提煉而來，用做油畫顏料的溶劑，常與松節油混合使用。

固有色 (Local color)：這是指物體或主題本身原有的顏色：藍花的藍色，紅番茄的紅色等那些不會因光影效果或其他顏色反射而改變色彩的部分。

底料 (Primer)：將石膏和膠在畫布、紙板或木板上塗上一層，做為畫油畫前的準備工作。目前已有瓶裝或管裝的現成溶液出售。

明度比較 (Valoración)：是指同一物體上色調間彼此的關係。不論在描繪或上色，比較明度都是指利用不同色調去比較及處理光影的效果。

明暗法 (Valuist)：根據此法，畫面上的陰暗部分，即使再暗，仍然可以看出形狀和顏色。這是一種在陰暗處畫出光線的技法，林布蘭是此法的先驅，也是精於此法的巨匠。

松節油 (Oil of turpentine)：是非油性的乙醚揮發油，用來溶解油畫顏料。以相同比例與亞麻仁油混合可調成常用溶劑——混合油。單獨使用可使畫作不帶光澤。

油壺 (Oil can)：小容器，通常是金屬製的，用來盛裝亞麻仁油和松節油。通常是兩個金屬小容器為一組，底部有個夾子，可以固定在調色板的一端。但也有只有一個容器的油壺。

直接畫法 (Direct painting)：其含義可歸結為快速作畫，一個階段就完成，而且毫無猶豫或「懊悔」。

保護性凡尼斯 (Varnish for protection)：這是在畫作完成且乾透時，塗在上面具保護作用的凡尼斯。有瓶裝和噴霧的，無光澤和有光澤的。有些藝術家偏愛無光澤的特性，因此連溶劑也只用松節油。

厚塗法 (Impasto)：油畫的特殊技法，以厚重濃稠的顏料塗上厚厚的一層，通常甚至看得到它的起伏，有淺浮雕的感覺。

原色 (Primary color)：光譜的基本顏色。色光三原色為綠、紅及深藍 (靛)；色料三原色為藍、紫紅和黃。

氣氛 (Atmosphere)：也稱為達文西的薄霧，是達文西率先推崇並應用於畫中的一種效果，主要在於捕捉空氣轉變為薄霧時的景象，會出現在風景或海景中，瀰漫於前景與背景之間，尤其是逆光照明時更加明顯，其特色在於色調漸淡，輪廓亦模糊不清。

乾擦法 (Frottage)：這術語源自於法文的 frotter（摩擦）。所謂乾擦法是指先將畫筆沾上濃稠的顏料，在已經上過色的區域，不論乾了與否，以乾擦方式再畫上其他色彩。

混濁色 (Broken color)：以不同比例混合兩種補色及白色所調成的顏色。

第二次色 (Secondary colors)：光譜上的顏色，以任何兩種原色混合所調出。色光的第二次色有藍、紫紅及黃；色料的第二次色則有紅、綠及深藍。

第三次色 (Tertiary colors)：計有六種色料的第三次色，是混合一種原色和一種第二次色所調出的顏色。這六種第三次色為：黃綠、翠綠、群青、藍紫、深紅和橙色。

嵌片 (Wedge)：三角形的小木塊，約 5 公釐厚，用於畫框的四個角來固定畫布。

景色畫 (Veduta)：是指看著古羅馬遺跡所畫出的風景畫，十八世紀時盛行於歐洲，尤其是在英國，也間接帶動了英國水彩畫的風潮。

畫夾 (Frame holder)：兩件式的用具，上下可分別裝上一個畫框含畫布，可以讓兩張畫布的表面隔開，如此在搬動時就不致弄髒或損壞了剛畫好的作品。

畫框 (Frame)：木製框，裝上畫布即可作畫。符合國際畫框尺寸表的標準規格畫框上都附有畫布；同時分成三種不同的比例，分別用來畫人物、風景和海景。

補色 (Complementary color)：混合兩種原色會產生一種第二次色，而這個第二次色正是之前沒有混合的那種原色的補色。兩種補色並置時會產生一種絕佳的色彩對比。而補色與白色以不同比例混合則產生濁色調。

補筆 (Repentance)：這個術語用於畫家對自己所畫的一些部分加以修改或重畫。例如委拉斯蓋茲的一些畫作，經過紅外線照射下，發現有一些「悔筆」的部分。

趁濕法（濕畫法）(Wet on wet)：就是在剛畫好的地方再次畫上其他顏料，這種畫法需用貂毛筆，因為這種筆比豬鬃筆來得軟些。此外，在畫的時候，不可用力塗抹，要把顏料輕鬆地描繪，至於顏料的濃稠與否，則視原來那層顏料的濃稠度而定。

微黏 (Mordiente)：顏料尚未乾透，因而略呈黏性的狀態，這時已可以再次上色，但略帶阻力，反而可使作品的效果更佳。

暈塗法 (Sfumato)：達文西應用於繪畫上的技法，他大力推崇暈塗法用於景物外緣周圍的效果。

對稱 (Symmetry)：畫家作品的術語，其定義為元素重複，從畫框到兩邊的一點或中心軸。

質感 (Texture)：畫面給人視覺或觸覺的反應。質感可以是平滑、粗糙、皸裂（皴裂）、顆粒狀等。

鄰近色對比 (Simultaneous contrast)：當一種較深顏色放在一淺底色上時，這種視覺效果會使我們覺得那個深色看起來更深些，反之亦然。另一方面，把一種顏色的兩種色調並置時，會分別強化這兩種色調，使得淺色更淺，而深色更深。

矯飾主義 (Mannerism)：一種藝術流派，創始於義大利，至 1520 年幾乎流傳至整個歐洲，一直持續到 1600 年文藝復興與巴洛克交替時期。矯飾主義與古典主義對立，其特色在於賣弄形式上的能力，喜好反常及做作；但有些藝術家將其發揮至極致，反而別具一番藝術效果。

藍色 (Cyan blue)：中間色調，等於光譜上的藍色原色，大概類似我們的普魯士藍，但以白色降低色調。目前在一些色圖卡上都以這個名稱出現。

銘謝

筆者首先要感謝沙古 (Jordi Segú)，本書中表達概念與建議的插圖都是出自他的手筆。同時感謝皮耶拉 (Piera) 公司，第 73 頁中的多功能寫生畫架即是由該公司提供。還有諾斯和索多 (Nos & Soto) 公司的瓊安 (Joan)、郝美 (Jaume) 和唐尼 (Toni)，他們負責拍攝最後一章中的作畫步驟。我還要一併感謝馬汀尼斯 (Martínez)，是他與各博物館和經紀人的交涉，本書中的一些圖片才得到許可、順利刊出。

普羅藝術叢書

本套叢書提供了初學繪畫的必備知識，從材料的準備、保養到基本技巧的運用，進而透過淺白的文字解說繪畫大師的作品，讓初學繪畫的您輕鬆優游於繪畫的天堂。

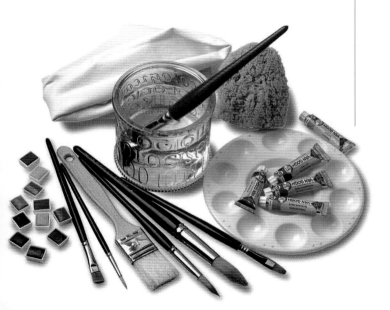

彩繪人生，為生命留下繽紛記憶！

拿起畫筆，創作一點都不難！

——普羅藝術叢書
畫藝百科系列‧畫藝大全系列

讓您輕鬆揮灑，恣意寫生！

畫藝百科系列

油　畫	風景畫	人體解剖	畫花世界
噴　畫	粉彩畫	繪畫色彩學	如何畫素描
人體畫	海景畫	色鉛筆	繪畫入門
水彩畫	動物畫	建築之美	光與影的祕密
肖像畫	靜物畫	創意水彩	名畫臨摹

畫藝大全系列

色　彩	噴　畫	肖像畫
油　畫	構　圖	粉彩畫
素　描	人體畫	風景畫
透　視	水彩畫	

全系列精裝彩印，內容實用生動
　翻譯名家精譯，專業畫家校訂
　　是國內最佳的藝術創作指南

國家圖書館出版品預行編目資料

風景油畫 / José M. Parramón著;毛蓓雯譯;蔡明勳
校訂.－－二版一刷.－－臺北市: 三民, 2011
面;　　公分

ISBN 978-957-14-2640-2　(精裝)

1.風景畫

947.32

© 　風景油畫

著 作 人	José M. Parramón
譯　　者	毛蓓雯
校 訂 者	蔡明勳
發 行 人	劉振強
著作財產權人	三民書局股份有限公司
發 行 所	三民書局股份有限公司
	地址　臺北市復興北路386號
	電話　(02)25006600
	郵撥帳號　0009998-5
門 市 部	(復北店) 臺北市復興北路386號
	(重南店) 臺北市重慶南路一段61號
出版日期	初版一刷　1997年9月
	二版一刷　2011年7月
編　　號	S 940591

行政院新聞局登記證局版臺業字第○二○○號

有著作權‧不准侵害

ISBN　978-957-14-2640-2　(精裝)

http://www.sanmin.com.tw　三民網路書店

※本書如有缺頁、破損或裝訂錯誤,請寄回本公司更換。